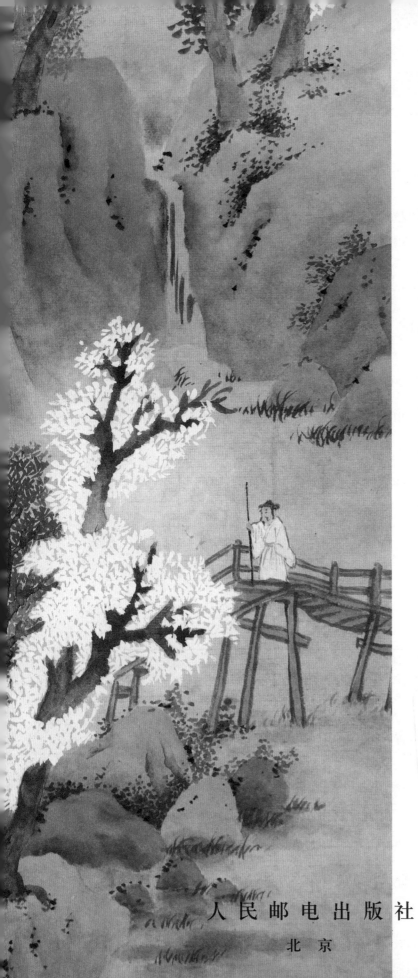

青绿山水

正统中国画入门技法教程

灌木文化 —— 主编

邰树文 —— 编著

人民邮电出版社

北京

图书在版编目（CIP）数据

青绿山水：正统中国画入门技法教程 / 灌木文化主编；邰树文编著. -- 北京：人民邮电出版社，2023.9
ISBN 978-7-115-61499-5

Ⅰ. ①青… Ⅱ. ①灌… ②邰… Ⅲ. ①山水画－国画技法－教材 Ⅳ. ①J212.26

中国国家版本馆CIP数据核字(2023)第065081号

内 容 提 要

国画以其鲜明的艺术特色，成为中华民族文化的一个重要组成部分。本书由浅入深地讲解了青绿山水的系统知识。从青绿山水的起源开始，介绍了学习青绿山水所必需的技法，引导读者从传统名画中汲取营养，从而初步掌握自由创作青绿山水的方法。

本书内容丰富，共八章。第一章"认识青绿山水"，介绍了青绿山水的起源、代表作，让读者对青绿山水有初步了解。第二章"学习青绿山水"，介绍了绘制青绿山水的工具、绘制青绿山水的笔法和墨法，以及青绿山水的上色技法，让读者掌握基本绘制技法。第三章"浅试青绿山水"，介绍了青绿山水中山石、树木、云雾、水面、点景的绘制方法，引导读者勇于实践、画出比较简单的青绿山水作品。第四章到第八章分别介绍了大青绿山水、小青绿山水、金碧青绿山水、没骨青绿山水和泼彩青绿山水五种青绿山水的特点以及作品创作，让读者在增长见识的同时，从古画中汲取营养，提高美学认知能力。

本书对准备提高国画绘画修养和技法的读者来说是一本不错的教程和临摹范本，特别适合作为成年人培训机构、老年大学的教材。

◆ 主　　编　灌木文化

　　编　　著　邰树文

　　责任编辑　何建国

　　责任印制　周昇亮

◆ 人民邮电出版社出版发行　　北京市丰台区成寿寺路 11 号

　　邮编　100164　电子邮件　315@ptpress.com.cn

　　网址　https://www.ptpress.com.cn

　　北京九天鸿程印刷有限责任公司印刷

◆ 开本：787×1092　1/16

　　印张：8　　　　　　　　　　2023 年 9 月第 1 版

　　字数：205 千字　　　　　　　2023 年 9 月北京第 1 次印刷

定价：65.00 元

读者服务热线：(010)81055296　印装质量热线：(010)81055316

反盗版热线：(010)81055315

广告经营许可证：京东市监广登字 20170147 号

目 录

Contents

目 录
Contents

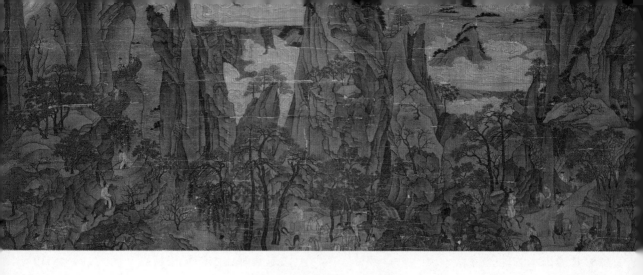

第一章
认识青绿山水

青绿山水是中国画中非常有特色的一个画种，以其富丽堂皇、雅俗共赏的艺术风貌展现在我们面前。本章将简要地介绍青绿山水的发展脉络，并介绍青绿山水的大致分类，让读者对青绿山水有一个初步的了解。

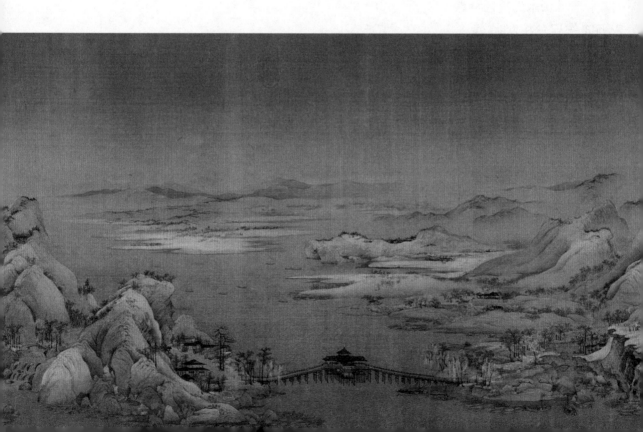

1.1 青绿山水简介

"青绿山水"作为一种中国画的技法，以矿物颜料三青和石绿为主，辅以赭石，适合表现山峦、林泉。青绿山水画具有皇家审美的特征，其发展高峰在宋代，低谷在元代，在明代继承，至明代形成了一个发展高峰，近代再度复兴。接下来，通过历代作品，我们慢慢品鉴青绿山水——中国画史上浓墨重彩的一笔。

● 青绿山水的形成

古代中国的绘画被称作"丹青"，这表明早期的中国画高度重视色彩。在汉代以前，主要使用青、赤、黑、白和黄进行绘画。

随着佛教的传入，中国画的颜色选择开始发生改变。在两汉时期，佛教绘画为中国画带来了新的色彩感知。敦煌石窟壁画的青绿色调影响了中原的传统绘画，促进了青绿山水画的产生。

莫高窟《法华经变之化中的》《城喻品》（局部）

【隋】展子虔《游春图》（局部）

青绿山水画的起源可以追溯到魏晋南北朝时期，其在隋唐时期盛行。最早且最完整的青绿山水画作品是隋代展子虔的画作，在青绿山水画达到巅峰（宋代）前，不得不提到隋代展子虔的《游春图》，这被后人视为青绿山水画的开山之作。

● 青绿山水的发展

青绿山水画在盛唐时期得到发展，形成独立的画科，特点为画法精致、色彩丰富，出现了一批具有鲜明特色的青绿山水画家，如展子虔、李思训、李昭道等。

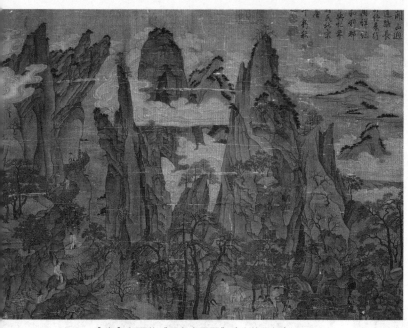
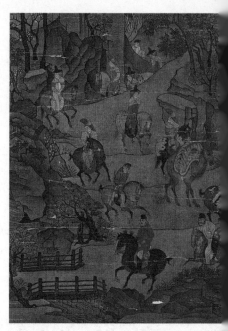

【唐】李昭道《明皇幸蜀图》（山体局部） 　　　　　　　　　　【唐】李昭道《明皇幸蜀图》（人物局部）

　　唐代李昭道的《明皇幸蜀图》，在笔法和设色方面比展子虔的《游春图》更加丰富，属于金碧青绿山水，在后续章节中将进一步介绍这一风格。图中，石山轮廓直接染色而不用皴擦，同时加强了山水与人物透视关系的准确性，也更多地重视色彩的使用。

　　唐代的青绿山水画整体色调明快，用色鲜艳却不艳丽俗气，符合盛唐时代皇室和大众的审美需求。青绿山水画的结构在唐代得到了完善，不再被当作人物画作的陪衬。唐代青绿山水画派在美的展现上打破了描绘现实的限制，形成了独特的形式风格与艺术特征，具有较高的审美价值与美学意义。

● 鼎盛时期的青绿山水

　　宋代绘画是中国绘画史上的一座高峰，院体画是宋代绘画的代表，特别是宋代院体山水画，代表画家包括王希孟、李唐、赵伯驹等。这一画派以其华丽而优美的画风、绚烂多彩的色彩、工整细致的表现手法，成为继唐代之后青绿山水画发展史上的又一座里程碑。其中的代表作便有北宋王希孟的《千里江山图》。

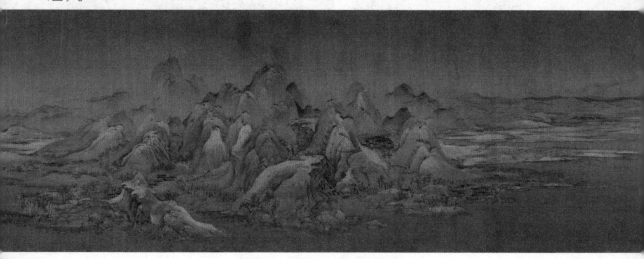

【北宋】王希孟《千里江山图》（局部）

《千里江山图》展示了无数山峦和广阔的江河，继承了隋唐青绿山水画的技法，整体布局上循环式地采用深远、高远、平远的构图方法，笔触细腻严谨，点画晕染一丝不苟，轮廓精细，皴点画坡，在青绿色中展现了丰富变化，层次分明。石青石绿间掺赭渲染，让画面显得苍翠厚重、开阔富丽，是宋徽宗时代工笔青绿山水画的代表作品。

　　《千里江山图》标志着工笔青绿山水画迈上新的高峰，它是青绿山水画的代表作，是中国十大传世名画之一，对后人产生了深远的影响。南宋赵伯驹的《江山秋色图》也是青绿山水画的代表作之一。本书详细讲述了这两幅作品的临摹技法。

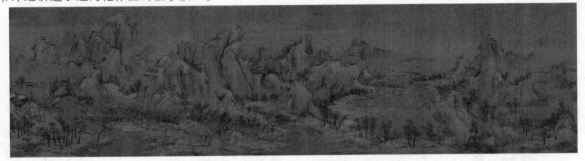

【南宋】赵伯驹《江山秋色图》（局部）

　　在中国青绿山水画开宗立派之时，有隋代展子虔的《游春图》，在唐代有李昭道的《明皇幸蜀图》，到北宋时期有王希孟的《千里江山图》，到南宋时期有赵伯驹《江山秋色图》，在元代少有人画青绿山水，而到了明代青绿山水画开创了新格局，青绿山水画一直有被传承。

● 近代青绿山水的复兴

　　在近代，张大千在敦煌写生时受到启发，从而复兴了青绿山水画。随后，何海霞、陈佩秋、陆俨少等国画艺术家通过传承并不断创新，继续发展青绿山水画。

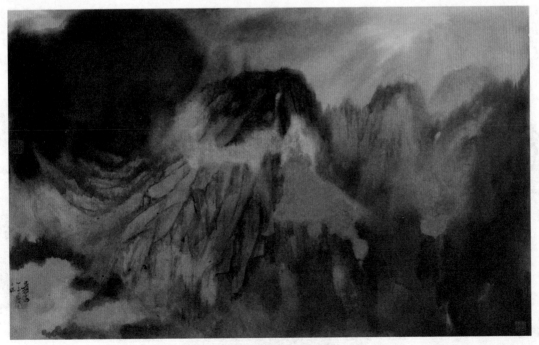

张大千，泼墨泼彩山水作品

　　张大千创造了一种新的青绿山水画法，他用半抽象的墨彩和交相辉映的泼墨重彩，打破了传统黑白相间的形式，让画面变得生动而富有感染力，将青绿山水画推向了新的阶段。本书最后介绍泼彩青绿山水的画法。

1.2 青绿山水的分类

本书将详细阐述青绿山水各种风格的特点与绘制技巧，将它们划分为几种不同的门类，以便读者更好地了解青绿山水画的多样性和丰富性。

● 大青绿山水 ● 小青绿山水

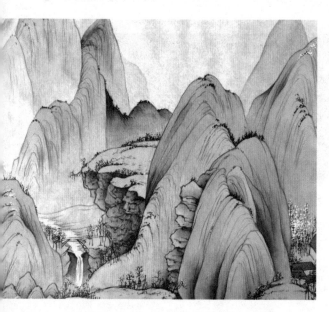
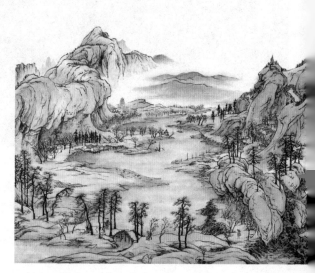

● 金碧青绿山水　　● 没骨青绿山水　　● 泼彩青绿山水

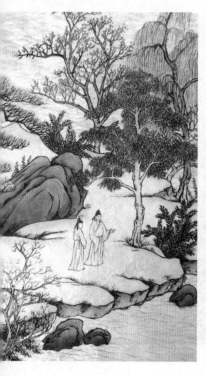
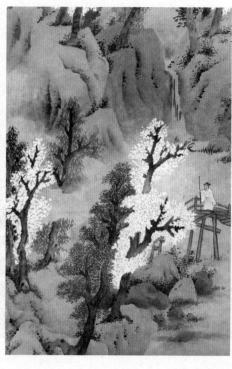
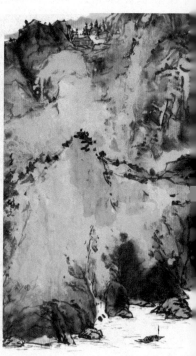

观察一下这几种风格都各自有什么特征，接下来让我们一起走进多彩绚烂的青绿山水的世界吧！

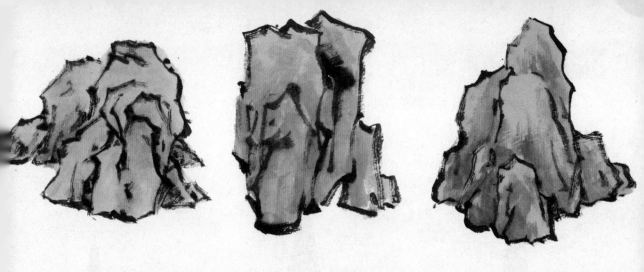

第二章
学习青绿山水

"青绿山水"作为一种中国画的技法，以矿物颜料石青和石绿为主，来表现色泽艳丽的丘壑林泉，是中国画史上浓墨重彩的一笔。想要学好青绿山水，首先要有一定的笔墨功夫，然后才能更好地表现青绿山水的精致绚丽。本章就从所需工具、笔法、墨法以及上色技法来开启学习青绿山水之路。

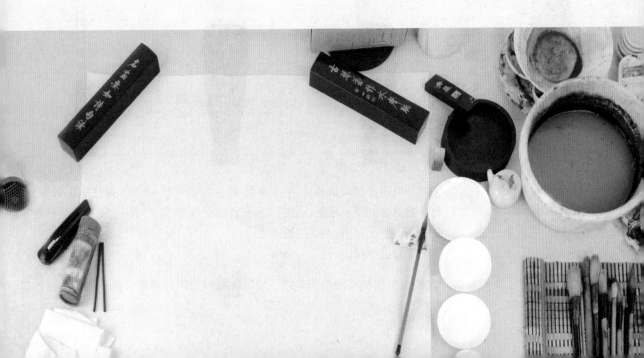

2.1 青绿山水的工具

学习青绿山水，要先了解和熟悉工具，下面就为大家介绍绘制青绿山水画常用的工具及其使用方法。

● 毛笔的选择

不同类型的毛笔的性能都比较好，我们可以通过笔头的形状选择合适的毛笔。

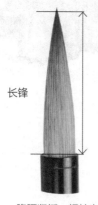

长锋

腹腰坚挺，提按自如

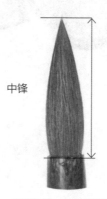

中锋

中锋落纸，线条凝重厚实

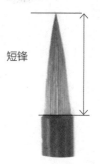

短锋

短锋多用于细节的刻画

毛笔通常根据笔锋的软硬度分类。软毫的原料是山羊和野黄羊的毛，统称羊毫。硬毫的原料是黄鼠狼尾尖的毛和山兔毛，最具代表性的是狼毫，弹性强。兼毫则按比例搭配软硬两种毛。

狼毫笔 兼毫笔 羊毫笔 勾线笔

狼毫笔是用黄鼠狼尾尖的毛制作而成的，笔毛较硬，适合表现流畅挺拔的线条。

兼毫笔由两种或数种动物毛发组合制成，笔毛弹性适中，刚柔相济，易于初学者掌握使用。

羊毫笔由山羊毛制成，适于表现圆浑厚实的点画。

勾线笔笔锋很细、很小，用于勾勒细腻、均匀的线条。

在青绿山水画的绘制中，大多数时候都采用中锋用笔，勾勒线稿时选用狼毫笔，设色时使用弹性适中的兼毫笔。

● 纸的选择

国画中用来作画的纸叫作宣纸，可以分为生宣和熟宣两类，它们各有特性，我们来简单了解一下。

生宣

生宣没有经过加工，吸水性和沁水性都强，易产生丰富的墨韵变化，以之行泼墨法、积墨法，能收水晕墨章、浑厚华滋的艺术效果。写意画多用它。生宣作画虽多墨趣，但落笔即定，水墨渗沁迅速，不易掌握。

生宣的墨色效果　　　　　　生宣的水滴效果

熟宣

熟宣加工时用明矾等涂过，故纸质较生宣更硬，吸水能力弱，使用时墨和色不会洇散开来。因此特性，熟宣宜于绘工笔画而非水墨写意画。

熟宣的墨色效果　　　　　　熟宣的水滴效果

画水墨画一般选择生宣；画工笔画选择熟宣，纸质结实经得起反复皴、擦、揉、搓，但不易留笔痕，上色易灰暗。在青绿山水画的绘制中，一般选用生宣。

宣纸的常见尺寸

中国字画论尺，这里所说的尺是指平方尺，一尺等于33.3厘米。宣纸的规格有三尺、四尺、五尺、六尺，目前用量最多的宣纸为四尺宣纸，一张四尺宣纸也称四尺整张。四尺宣纸的规格为138×69（长 × 宽，单位为厘米，后不再标注）。

四尺全开：138×69　　　　四尺对开：138×34　　　　四尺斗方：69×69　　　　四尺三开：69×46

（编者注：不同厂家生产工艺不同，纸张尺寸会略有调整，以上纸张尺寸数值仅作参考）

在本书后面的创作中，都以上述规格作为参考数值。另外，创作作品时也会用到仿古圆形、扇形卡纸这种装饰性比较强的材料。

● 常用色

国画常使用的颜料有植物颜料(水色)和天然矿物颜料(石色),植物颜料的颜色有花青、胭脂、藤黄等,矿物颜料的颜色有赭石、朱砂、石青、石绿等,这些统称为国画颜料。以下是国画中的常用色。

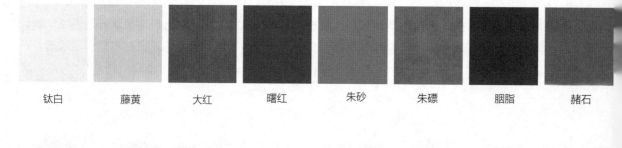

| 钛白 | 藤黄 | 大红 | 曙红 | 朱砂 | 朱磦 | 胭脂 | 赭石 |

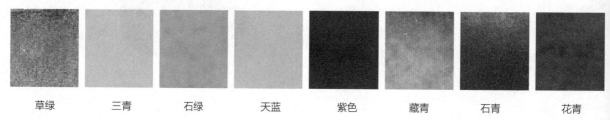

| 草绿 | 三青 | 石绿 | 天蓝 | 紫色 | 藏青 | 石青 | 花青 |

在绘制青绿山水画时,我们主要用到三青、石绿、赭石,以及藤黄和花青这几种颜色。

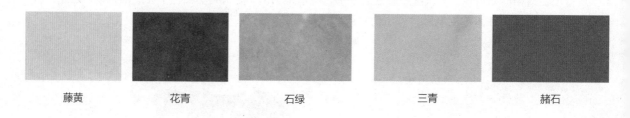

| 藤黄 | 花青 | 石绿 | 三青 | 赭石 |

部分国画颜色的适用场合

赭石: ● 呈红褐,用以绘制山石、树干、老枝叶等。

藤黄: ● 用以绘制花卉、枝叶等。

石绿: ● 按照深浅可分为头绿、二绿、三绿,用来绘制山石、树干、叶子和点苔等。

花青: ● 用来绘制山石或枝叶等。

● 其他常用工具

在绘制过程中还需要辅助使用其他工具，以下工具缺一不可。

调色盘

白色的瓷器为佳，调色或调墨应准备调色盘数个。

笔洗

笔洗用以洗笔或供应清水。笔洗样式众多，可根据实际情况而定。

羊毛毡

羊毛毡可以吸收笔头多余水分，也可以灵活承受来自笔头的压力。

笔搁

笔搁也称笔架，即架笔之物。

镇纸

用来压镇纸张的用品，以长条形为主，成双成对。

● 作画时的工具摆放

作画前准备好所需的工具，合理的摆放位置对作品的绘制也是有一定帮助的。工具的摆放没有定式，方便使用为宜。

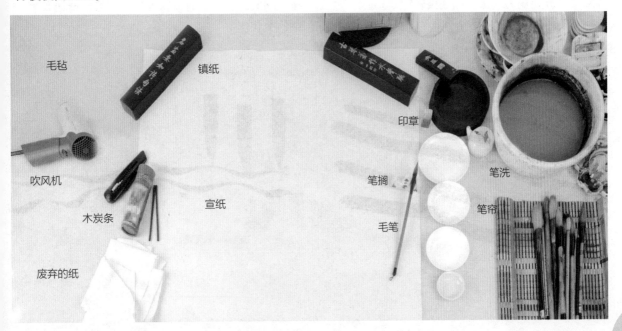

2.2 青绿山水的笔法

笔法指的是毛笔的各种用法，包括运笔技法、笔锋的运用和用笔的表现手法。运笔技法和笔锋的运用只谈用笔，而用笔的表现手法则追求笔中有墨、墨中有笔。

● 运笔技法

转笔练习

转笔练习需注意用回转的方式改变毛笔的方向，线条要顺畅圆柔。

折笔练习

练习折笔时，用毛笔的直角和偏角的方式，改变运行方向，画出的线条较为硬挺。

轻重笔练习

练习用笔的轻重：所用的力道轻，则线条细柔；所用的力道重，则线条较粗壮。

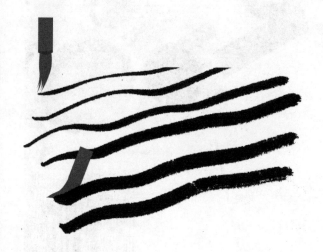

提按笔练习

练习用笔的提按，毛笔提起则线条较细，毛笔按下则线条较粗。有节奏地提按，可以使线条有粗细的变化。

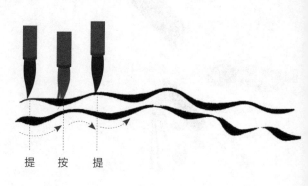

提　按　提

着不同的墨色画出的线条有虚实变化。湿笔画的线条较实重，而干笔画出的线条较为虚浮。

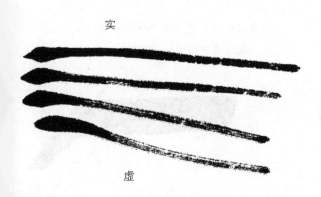

实

虚

皴笔是落笔时，笔锋稍逆，向下压。

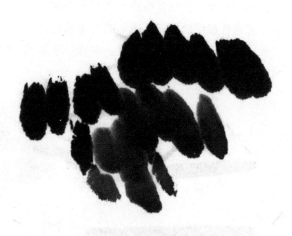

擦笔经常被用于表现某种特殊的效果，以及表现物体的面。笔触较大，往往看不到笔锋，笔墨比较干。

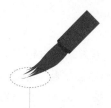

擦笔笔锋散开，笔中含水较少，比较干

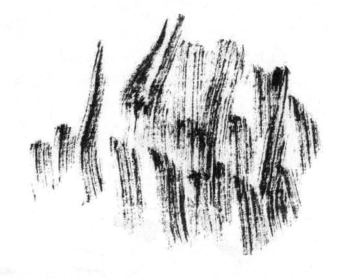

笔锋的运用

毛笔的笔头分为三段，关键的部分是笔尖，与管相接的部分是笔根。

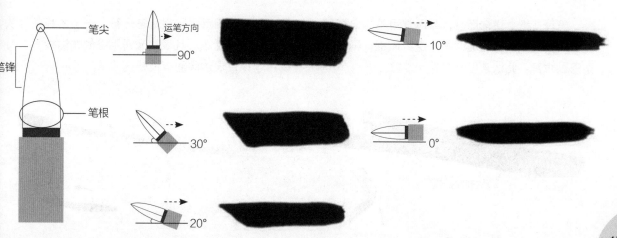

笔尖

笔锋

笔根

运笔方向

90°

30°

20°

10°

0°

中锋

中锋运笔时执笔要端正，将笔杆垂直于纸面，呈枕腕握笔状，这样能更稳地控制方向和力度。笔尖正好留在墨线的中间，用笔的力量要均匀，画出流畅的线条，其效果圆浑稳重。中锋行笔多用于勾画物体的轮廓。

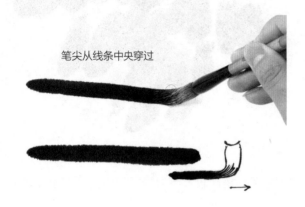

笔尖从线条中央穿过

侧锋

笔杆倾斜，不但要用笔锋，也要用笔腹接触纸面。侧锋运笔用力不均匀，时快时慢，时轻时重，笔锋常偏向线的一边，其效果毛涩，变化丰富。由于侧锋运笔使用的是毛笔的侧面，故可以画出粗壮的线条。此法多用于山石的皴画。

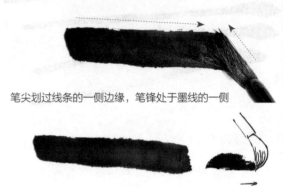

笔尖划过线条的一侧边缘，笔锋处于墨线的一侧

藏锋

在下笔和收笔时常用此方法。与书法中的笔法类似，下笔时往右行笔，但是要先向左行笔，将笔锋收在笔迹之间，而不外露在笔画的边缘。

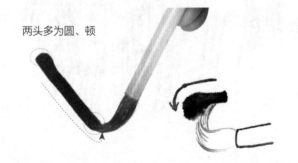

两头多为圆、顿

露锋

跟藏锋的运笔方式刚好相反，以笔尖着纸，故意露出笔锋，收笔时渐行渐提笔杆。采用此法时，多以提或丝的方式画一些动物的毛发或植物的枝干等。

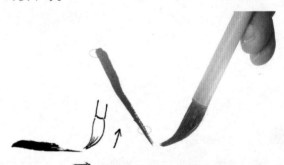

逆锋

笔锋在纸上逆向而行，与通常用笔方向相反，笔杆向前方倾倒，行笔时笔尖逆势而推，画出的线条苍劲生辣。此法常用于勾勒和皴擦。

顺锋

与逆锋相反，采用拖笔运行，画出的线条轻快流畅、灵秀活泼。凡表达光滑平整的物体枝干，可以用顺锋，表达圆润、流畅的效果。

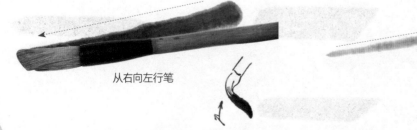

从右向左行笔

散锋

调墨时在调色盘里按一按，将笔锋散开，或者在运笔时将笔锋自然散开。散锋画出的线条松散、零碎，适合表现羽毛、芦苇、破碎的叶子等。

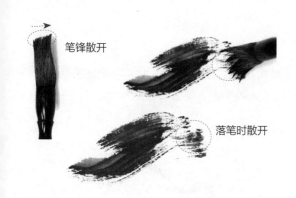

笔锋散开

落笔时散开

顿锋

笔杆向下用力，根据需要按在不同部位顿笔，使线条加粗呈节状。这种笔法适合绘制竹节、藤节、鹤的骨节、树疤等。

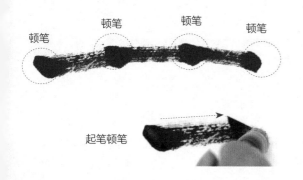

顿笔　　顿笔　　顿笔　　顿笔

起笔顿笔

挑锋

笔尖或笔腹用力，重按于纸上，欲放先收，迅速挑起出锋，用笔果断，不可重复。这种笔法适合表现犀利的形象，可以绘制短草、枝上的硬刺等。

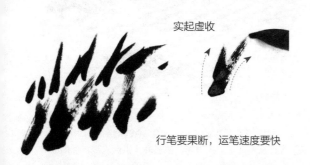

实起虚收

行笔要果断，运笔速度要快

战锋

用笔锋至笔腹之间触纸，自然颤动运行，使线条忽实忽虚，或连或断，形成毛涩的效果。

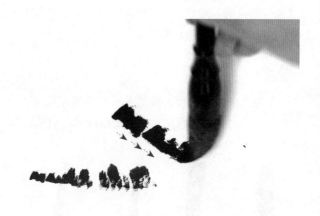

转锋

一般以腕部发力转笔，腕部转动提笔，笔杆随之倾斜，笔锋顺势转换方向。转笔需要注意轻重缓急。这种笔法要和其他笔法结合使用，适合表现长叶、枝干、藤蔓等。

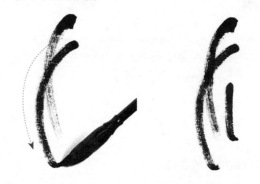

卧锋

笔杆平躺，卧锋上下运动，拍打成长点。起落笔果断，有弹性，触纸后立刻抬起，可实可虚。此法多表现苔草或坡石的石纹。

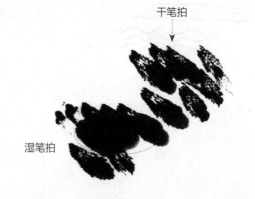

干笔拍

湿笔拍

● 用笔的表现手法

用笔的表现手法有勾、皴、擦、点、染。"勾"是勾出物体的轮廓；"皴"是用长短、宽窄不同的笔触表达物体的明暗和空间；"擦"是皴的有益补充，可以将皴过的笔墨连接起来，使画面效果更自然；"点"是点苔，可以增强画面的苍茫效果，也可以加强画面景物深浅、远近的对比，使之层次分明、丰富、生动；"染"是用淡墨烘染。

勾

勾是指以线造型，线的开头和结尾在用笔上叫作起笔和收笔。在青绿山水中，勾就是用顺笔勾画出山石的轮廓。笔动意先动，因此在绘制山石的时候，要从大局入手，先勾出山石的轮廓。

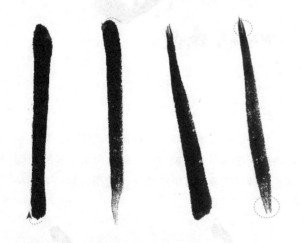

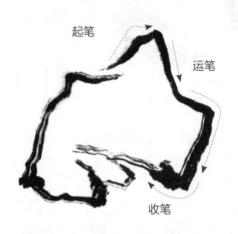

以上从左到右，是勾勒线条的方式：实起笔实收笔，起笔藏锋，收笔也藏锋；起笔藏锋，收笔露锋；起笔露锋，收笔藏锋；起笔露锋，收笔也露锋。

在勾勒山石时要注意主要使用中锋下笔，有时兼用中侧锋；线条有粗细变化，意在表现山石的明暗关系。

除了山石之外，在青绿山水中，勾还应用于勾水波纹。用墨有浓有淡，线条流畅轻灵，有虚有实，有长有短，有重复，有断开。根据水的流势，波纹可大可小。总体来说，勾水波纹时所用线条比较灵活，能表达出水的多种样貌。

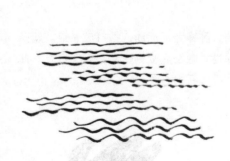

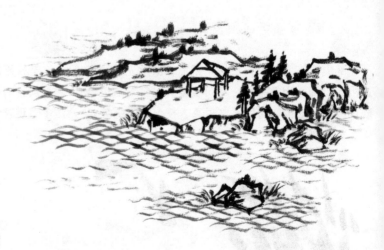

绘制流动的水，尽量画出长长的线条，画出水永远在流动、不会枯竭的效果。注意用笔浑圆，不要画出扁平的线条。

画出的波纹如同织网，又如鱼鳞。在绘制微风拂过的水面时，多使用网状纹，既能表现出整体水面的平静，也能表现出风吹过水面的动态。

皴

皴法是表现山石纹理特征时所使用的技法。不同的山石，有不同的构造特征，采用皴法可以创造出不同的笔线，来表现出这些特征。一般对山石的暗面进行皴擦，来表现出山石的明暗和质感，并制造出距离感。

披麻皴

除了董源所创的披麻皴外，青绿山水中还常用到解索皴和折带皴等。

解索皴

作为披麻皴的变体，解索皴的线条细长、交叉，密集而曲折，显得灵活。

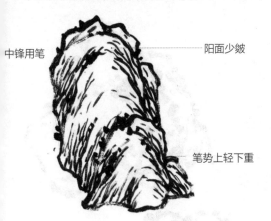

中锋用笔　　　　　　阳面少皴

笔势上轻下重

合

开

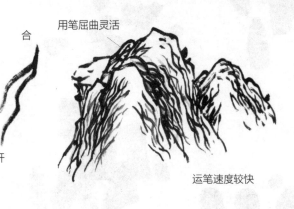

用笔屈曲灵活

运笔速度较快

折带皴

用折带皴画山石时，下笔顺序一般由横到纵，但笔触不宜平行，要平中稍稍带有变化。折带皴有以下特点：用笔兼有中锋与侧锋，拖笔与转折之间，柔中带刚；风格上，以简洁之笔创造出荒凉萧疏的意境。

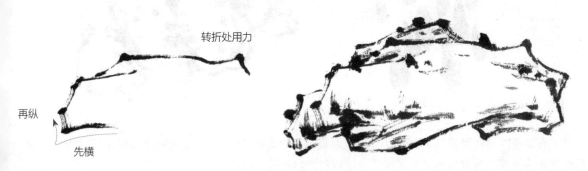

转折处用力

再纵

先横

擦

擦的笔触不清，是皴的继续，也是皴的补充，其目的是让画面效果更加浑厚。皴与擦的区别在于，皴见笔触，擦不见笔触。作画时擦不单独使用，和皴交替使用。

擦不用线而用枯笔、破笔侧锋擦出面

在勾、皴、擦的步骤完成后，下一步开始"点"。对山石进行点画的时候，主要点出山石上的苔，以及远处的树。点法有多种，从用笔方向可分为横点、竖点，从点的形状可分为圆点、方点、尖点等。

点苔可以点缀画面，点得好的话，能起到画龙点睛的效果。点苔会让画面的节奏感更强，如果勾或皴有缺陷，点苔可以很好地补救。

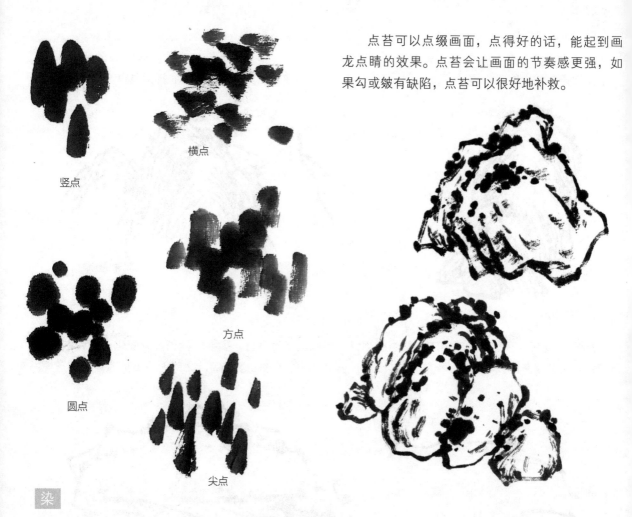

竖点

横点

方点

圆点

尖点

给山石染色时可以用墨染，也可以用色染。涂染山石的暗面，突出其明暗关系，使山石的造型更加立体，画面的空间感更强。青绿山水画在用笔墨完成绘制之后进行染色。

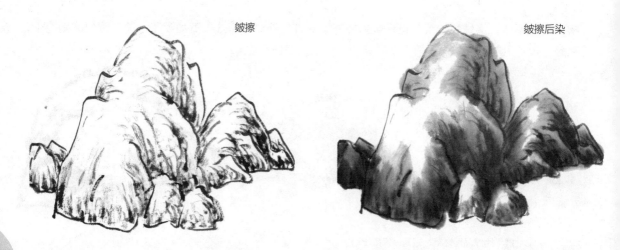

皴擦

皴擦后染

2.3 青绿山水的墨法

青绿山水中的笔墨是完成一幅佳作的基础，而"笔"和"墨"始终是紧密联系在一起的。前面已经介绍了笔法，接下来将详细讲解青绿山水中的墨法。

● 用墨时的水分控制

墨汁一般都需要和水调和后才能作画，也就是用"水墨"作画。墨色的变化是通过水的比例来控制的，水多则"润"，水少则"焦"。不能直接用笔从砚台蘸取墨汁作画，而要先让笔头吸收一定的水分，然后再蘸取墨汁，在盘中调节至所需的浓度。

01 将笔头浸泡在水里，直到淹没笔头的根部，将笔提起，顺势在笔洗边缘刮笔头，直至笔头水分饱满，再放入墨中调和。此时适宜勾勒轮廓。

02 笔提起后，水滴欲下，直接放入墨中调和。此时适宜大面积涂染。

干

墨中水分少，常见于皴擦技法，用于表现苍劲、虚灵的效果。

笔中蘸墨，
不调水分

湿

墨中加较多水，与水调匀使用，多用于渲染，使画面有湿润之感；或见于泼墨法，表现水墨淋漓的韵味。

笔中含墨，加较多
水，在碟子中调和

浓

墨色为浓黑色，多用来绘制近的物象或者物体的暗面。

笔中含墨，加少量
水，在碟子中调和

淡

墨色淡而不暗，不论干淡湿淡，都要淡而有神，多用于画远的物象或物体的亮面。

笔中含墨，加很多水，
在碟子中调和

● 墨分五色

中国画中，墨不止一种黑色，它可以产生丰富的色彩变化。中国画用墨的焦、浓、重、淡、清来体现物象的远近、凹凸、明暗、阴阳、燥润和滑涩之感。墨分五色——焦、浓、重、淡、清，而决定这五种墨色的关键是墨中水的比例。本节将详细介绍墨色的调和法。

焦

将瓶中的墨汁（或者砚堂上的墨）直接倒入碟中，使毛笔三分之二的笔头都吸收墨汁，转动笔杆，将笔头上的墨汁调均匀，一笔画下，就是焦墨。

焦墨易产生飞白

浓

将毛笔笔头放入笔洗中，蘸一下，不需要涮干净，再回到调色盘中，在边缘转动笔杆，将墨汁稀释，从而调制出浓墨。

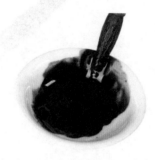

重

继续将毛笔放入笔洗中，将笔头浸湿，回到盛满浓墨的碟子中调和，待均匀后，再将清水浸满笔头，调匀后在纸上画出的墨即重墨。由于水分一次较一次多，纸上的水渍也随之显现。

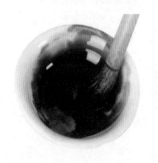

淡

将碟子中的重墨倒掉一半，将毛笔蘸一笔水，在残留的重墨基础上调匀。可以在边缘刮一下，若流下的墨汁较浓重，则继续添加一笔水，调匀即可。

清

调清墨就要换一个干净的碟子，在盛有淡墨的碟子中蘸一笔墨、两笔水。切记少放墨，多放水。后期在应用时，可根据画面的需要酌情处理墨和水的比例。

2.4 青绿山水的上色技法

青绿山水常用到的有石绿、三青、赭石等颜色，上色基本依靠色彩的平涂、晕染。想要画面整体的青绿色调艳而不躁，可以参考以下几种常见的上色技法。

● 平涂法

平涂法在青绿山水中分为上底色和平涂青绿这两步，即先用赭石平涂山石，作为轻薄的打底色，干后再用石青或石绿平涂山石。

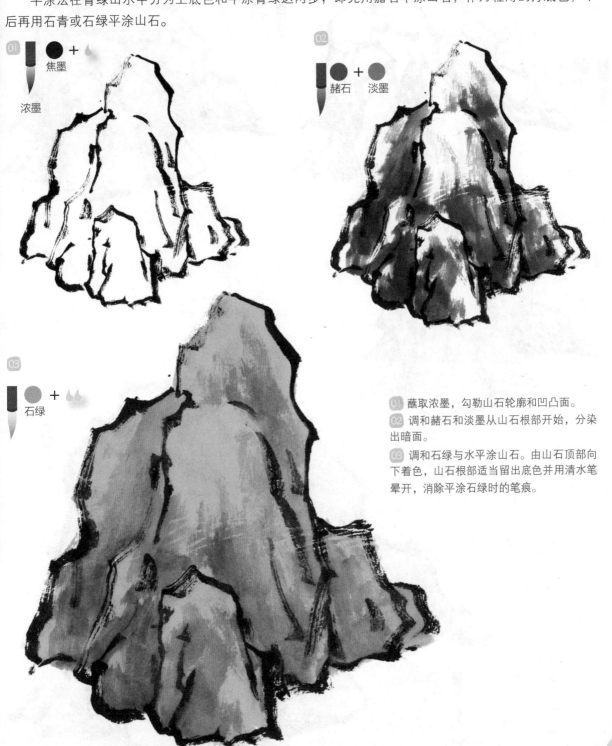

01 蘸取浓墨，勾勒山石轮廓和凹凸面。

02 调和赭石和淡墨从山石根部开始，分染出暗面。

03 调和石绿与水平涂山石。由山石顶部向下着色，山石根部适当留出底色并用清水笔晕开，消除平涂石绿时的笔痕。

● 积染法

积染法是一种层层着色的方法，需要分三遍进行。首先打底色，其次着石绿，再次着三青，最后进行小面积的提染。每遍色彩不宜过重，保持轻薄纯净，最终才能达到鲜艳亮丽的画面效果。

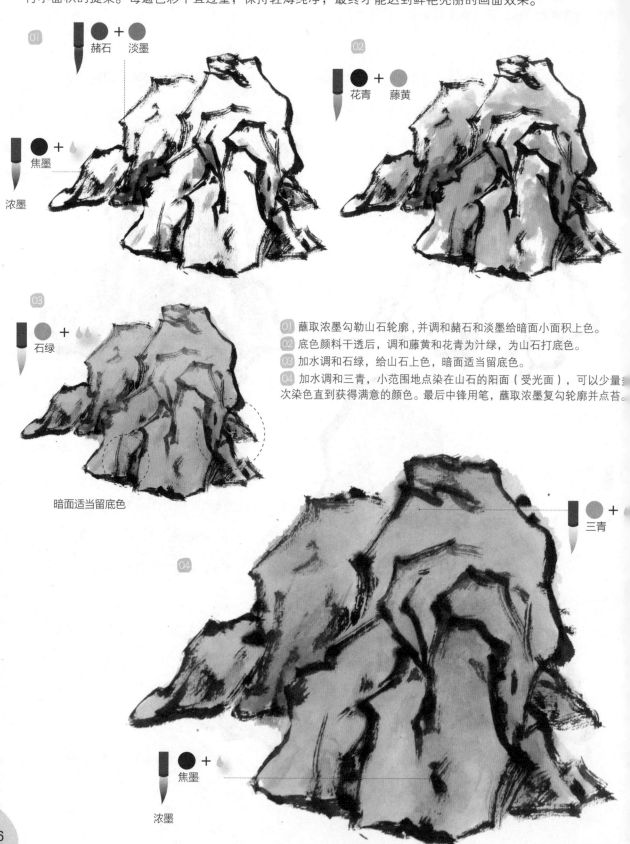

01 赭石 ＋ 淡墨

焦墨 ＋

浓墨

02 花青 ＋ 藤黄

03 石绿 ＋

暗面适当留底色

01 蘸取浓墨勾勒山石轮廓，并调和赭石和淡墨给暗面小面积上色。
02 底色颜料干透后，调和藤黄和花青为汁绿，为山石打底色。
03 加水调和石绿，给山石上色，暗面适当留底色。
04 加水调和三青，小范围地点染在山石的阳面（受光面），可以少量多次染色直到获得满意的颜色。最后中锋用笔，蘸取浓墨复勾轮廓并点苔。

三青 ＋

04

焦墨 ＋

浓墨

填色法

填色法适用于绘制叶片和较小的山石等。着色时保持轮廓的清晰，尽量少压或者不压轮廓，画面底色微微露出，以强调山石斑驳的效果。绘制时先铺底色，再整体填涂主色。

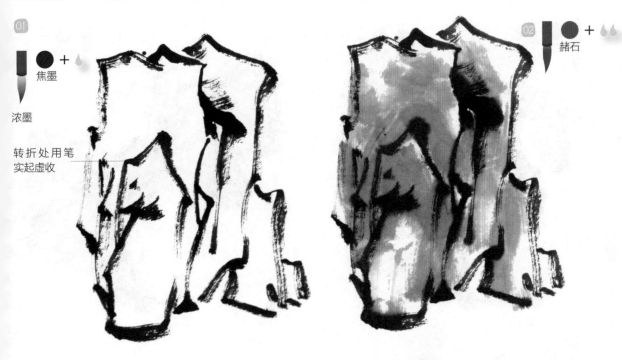

焦墨

浓墨

转折处用笔
实起虚收

赭石

三青

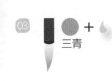

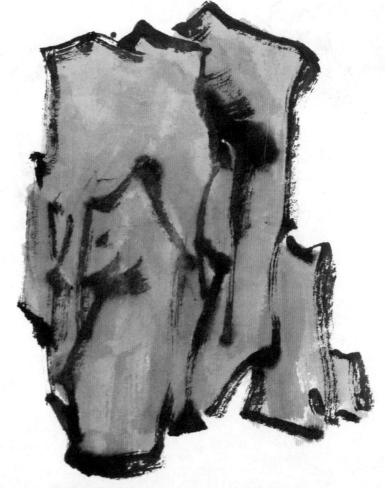

01 中锋用笔，蘸取浓墨勾勒山石轮廓，用线流畅放松，线条留有自然飞白，虚实结合。在转折处时可以稍稍顿笔。

02 用较干的笔调和赭墨给山石铺底色。

03 加水调和三青，顺着山石轮廓，由上至下填色。

烘染法

烘染法是先将纸打湿，使着色不露笔迹，染出的效果非常柔和。此法常用于染大面积色块，如天空、云雾、水面、山石等，用途广泛。

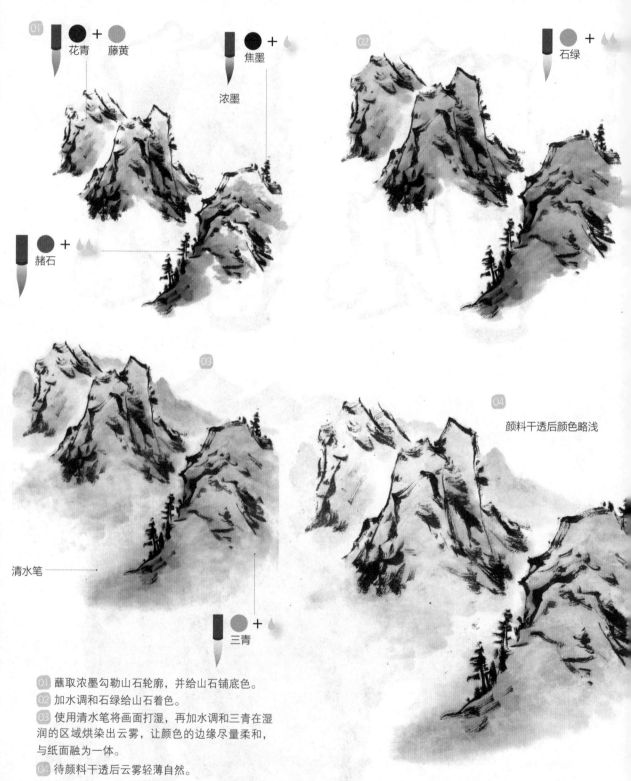

01 花青 ＋ 藤黄

焦墨
浓墨

石绿

赭石

02

03

04 颜料干透后颜色略浅

清水笔

三青

01 蘸取浓墨勾勒山石轮廓，并给山石铺底色。

02 加水调和石绿给山石着色。

03 使用清水笔将画面打湿，再加水调和三青在湿润的区域烘染出云雾，让颜色的边缘尽量柔和，与纸面融为一体。

04 待颜料干透后云雾轻薄自然。

● 罩染法

罩染法可以让石青、石绿的"火气"降低，在画面颜色"焦躁"的地方罩染，使画面达到清新、协调的效果。石青、石绿、朱砂、朱磦、赭石均可罩染藤黄、花青、汁绿等植物颜料，在青绿山水画的绘制中经常用到。

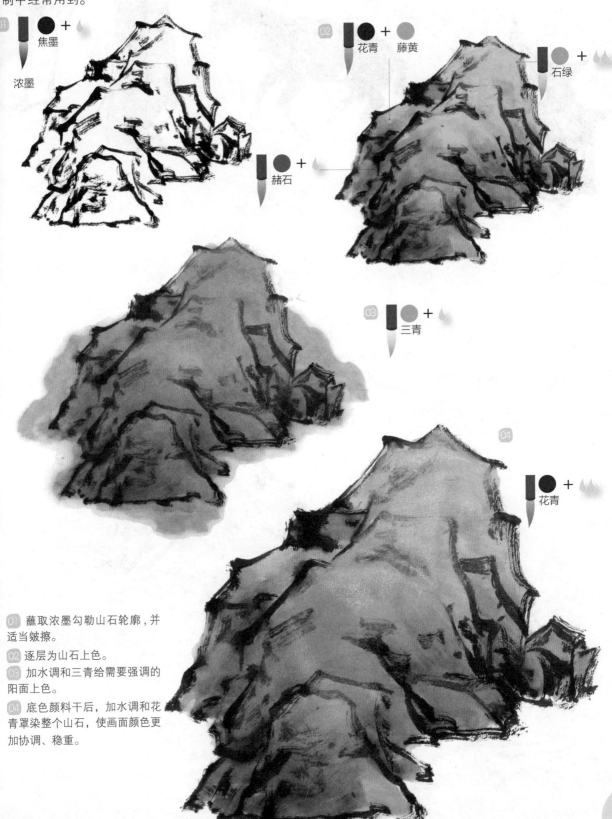

焦墨

浓墨

花青　藤黄

石绿

赭石

三青

花青

01 蘸取浓墨勾勒山石轮廓，并适当皴擦。

02 逐层为山石上色。

03 加水调和三青给需要强调的阳面上色。

04 底色颜料干后，加水调和花青罩染整个山石，使画面颜色更加协调、稳重。

第三章
浅试青绿山水

青绿山水画需要兼顾笔墨工整和设色，要求画家具有一定的绘画技巧。练习青绿山水画，可以从绘制简单的山石、树木和云雾开始，逐渐提高难度，为以后的临摹和创作打下基础。

3.1 山石

山石是山水画的基础，青绿山水画山石讲究先落墨再染色，最后复勾点苔。勾线时注意线条的粗细变化，皴擦不要过于繁复，设色时可以少量多次并强调山石顶部和山脊的间隙处。

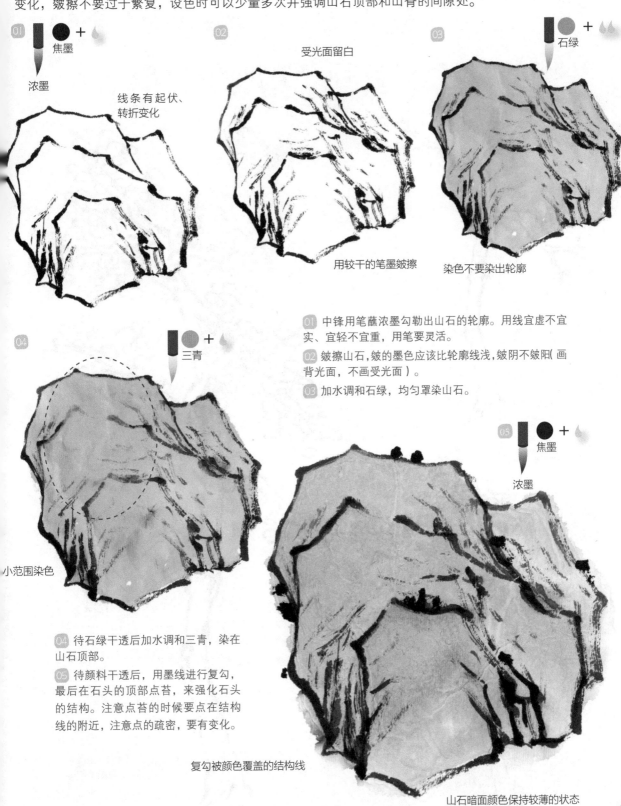

01
焦墨
浓墨
线条有起伏、转折变化

02
受光面留白
用较干的笔墨皴擦

03
石绿
染色不要染出轮廓

04
三青
小范围染色

05
焦墨
浓墨

01 中锋用笔蘸浓墨勾勒出山石的轮廓。用线宜虚不宜实、宜轻不宜重，用笔要灵活。

02 皴擦山石，皴的墨色应该比轮廓线浅，皴阴不皴阳（画背光面，不画受光面）。

03 加水调和石绿，均匀罩染山石。

04 待石绿干透后加水调和三青，染在山石顶部。

05 待颜料干透后，用墨线进行复勾，最后在石头的顶部点苔，来强化石头的结构。注意点苔的时候要点在结构线的附近，注意点的疏密，要有变化。

复勾被颜色覆盖的结构线

山石暗面颜色保持较薄的状态

31

3.2 树木

树木是青绿山水中的重要配景。为了画面不单调，可以采用勾或点等不同的画法描绘树木，如何处理近景树、远景树是画面中经常遇到的问题。

近景树

近景树即中锋用笔用以墨线直线勾勒出树干，并勾勒出枝叶形状，然后再填色。

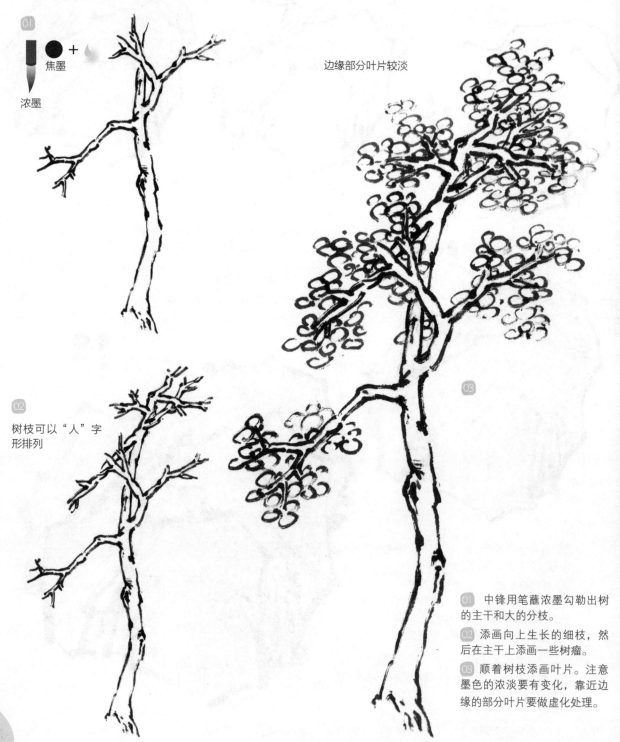

边缘部分叶片较淡

焦墨

浓墨

02 树枝可以"人"字形排列

01 中锋用笔蘸浓墨勾勒出树的主干和大的分枝。

02 添画向上生长的细枝，然后在主干上添画一些树瘤。

03 顺着树枝添画叶片。注意墨色的浓淡要有变化，靠近边缘的部分叶片要做虚化处理。

叶片

用蘸有少量水分的笔，蘸浓墨，用侧锋干笔画出叶片。两笔绘制叶片时，用笔不必首尾相连，大致表现出叶片的形状即可。在青绿山水中通常会填色。

04 🖌️⚫ + ⚫
赭石　淡墨

05 🖌️⚫ + ⚫
花青　藤黄

色点大小、浓淡都有变化

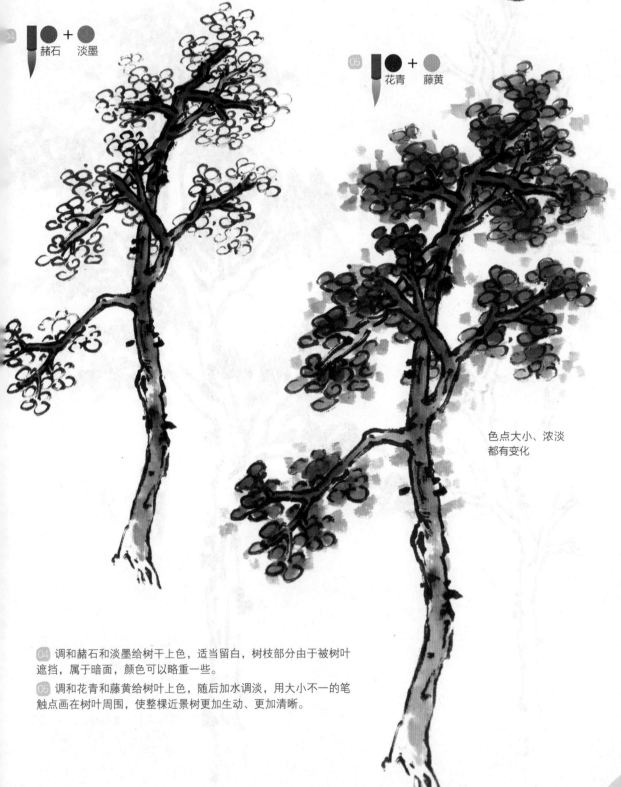

04 调和赭石和淡墨给树干上色，适当留白，树枝部分由于被树叶遮挡，属于暗面，颜色可以略重一些。

05 调和花青和藤黄给树叶上色，随后加水调淡，用大小不一的笔触点画在树叶周围，使整棵近景树更加生动、更加清晰。

● 点叶树

点叶树通常用点画树叶的方式描绘，即不勾勒树叶轮廓，直接用墨、用色来绘制。本案例主要介绍"个"字形画法。

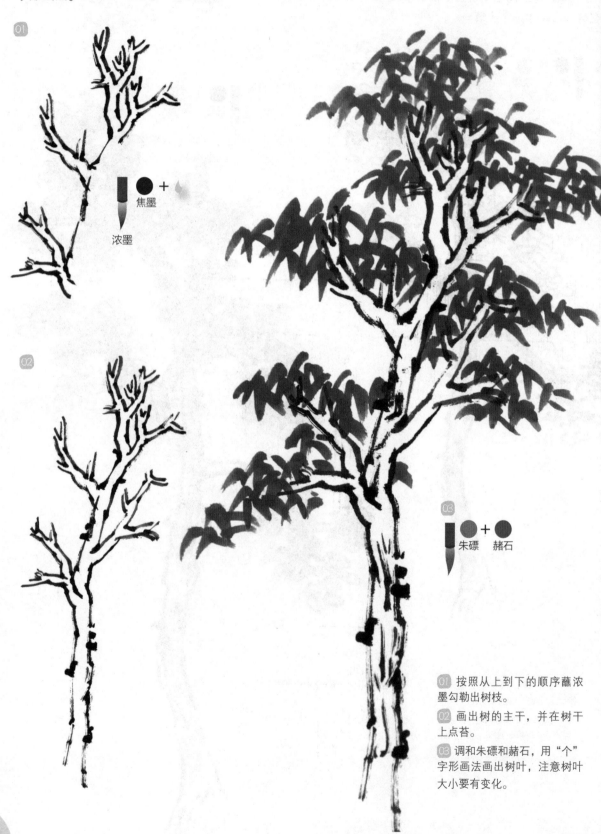

01 按照从上到下的顺序蘸浓墨勾勒出树枝。

02 画出树的主干，并在树干上点苔。

03 调和朱磦和赭石，用"个"字形画法画出树叶，注意树叶大小要有变化。

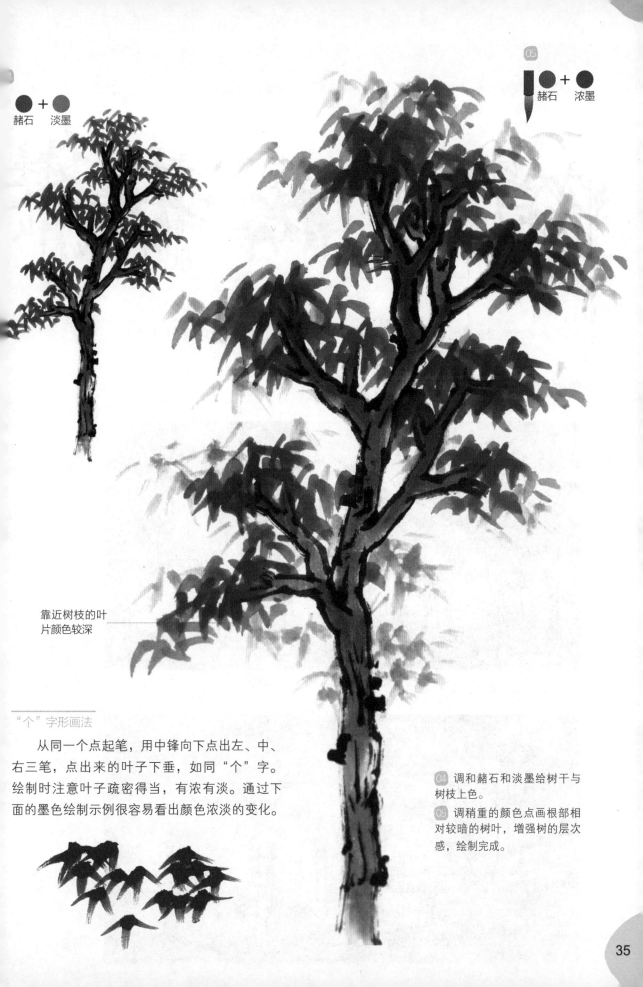

赭石 　淡墨

靠近树枝的叶
片颜色较深

"个"字形画法

　　从同一个点起笔，用中锋向下点出左、中、右三笔，点出来的叶子下垂，如同"个"字。绘制时注意叶子疏密得当，有浓有淡。通过下面的墨色绘制示例很容易看出颜色浓淡的变化。

04 调和赭石和淡墨给树干与树枝上色。

05 调稍重的颜色点画根部相对较暗的树叶，增强树的层次感，绘制完成。

● 远景树

远景树在青绿山水画中有延伸画面空间的作用，使画面的意境更加深远，也给人更多的想象空间。远景树通常用墨线直接勾勒，设色也以淡色调为主。

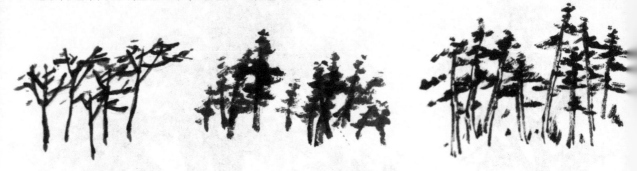

远景树的表现

远景树的绘制笔法要简洁，不需要画树枝，只突出主干，并用横点或线组成树的形状。更远处的树木，甚至可以不画树干，只用横点点出树形。

远景树在青绿山水中的应用

远小 ⸻

近大 ⸻

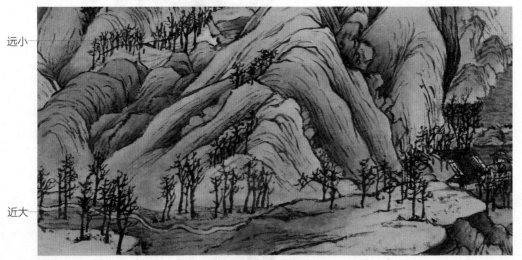

在青绿山水中远景树可以只用淡墨线勾勒，为了使其不埋没在颜色中，也可以像本案例这样用浓墨线勾勒。注意远景树也有近大远小的透视关系。

小范围用笔尖点染

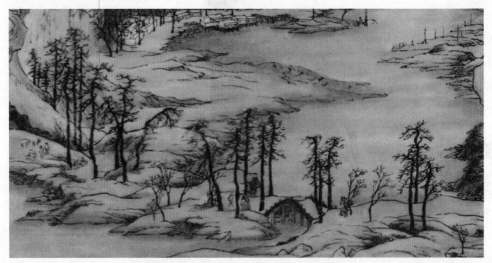

也可以像本案例这样，待背景颜料干透后，在树枝周围小范围地点染三青或石绿。

3.3 云雾

在山水画中，山物静止，而云雾流动，静动相间可以使画面更加生动。云雾赋予了画面生命力，其有很多种画法，可以染，也可以勾。

● 云雾烘染

云雾烘染指在不勾线的情况下，直接用墨染出云块或云海。先用浓墨，再用淡墨，浓淡有对比且协调，至淡处则留白。

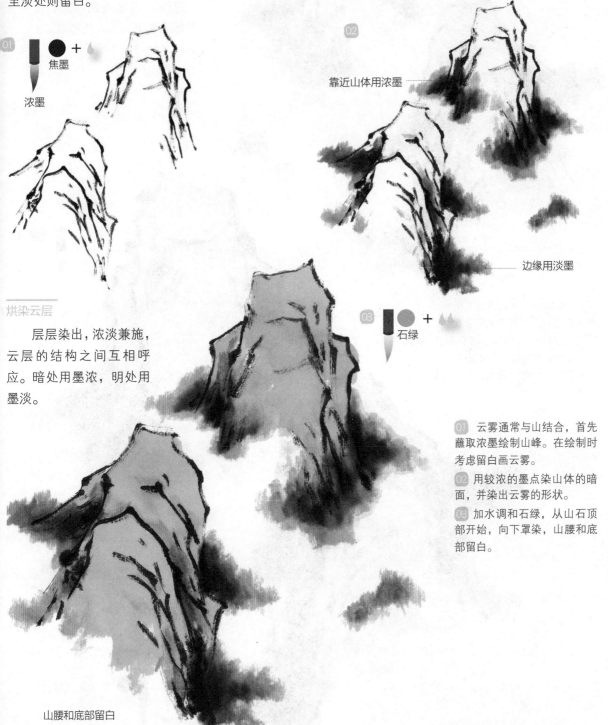

01

焦墨 +

浓墨

02

靠近山体用浓墨

边缘用淡墨

烘染云层

层层染出，浓淡兼施，云层的结构之间互相呼应。暗处用墨浓，明处用墨淡。

03

石绿 +

01 云雾通常与山结合，首先蘸取浓墨绘制山峰。在绘制时考虑留白画云雾。

02 用较浓的墨点染山体的暗面，并染出云雾的形状。

03 加水调和石绿，从山石顶部开始，向下罩染，山腰和底部留白。

山腰和底部留白

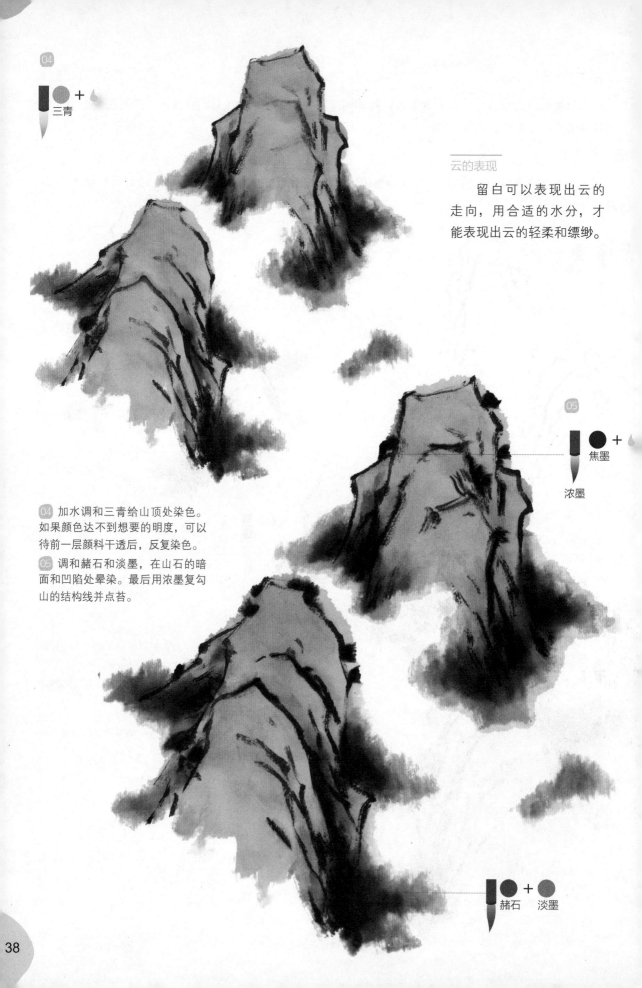

04

三青

云的表现

留白可以表现出云的走向，用合适的水分，才能表现出云的轻柔和缥缈。

05

焦墨

浓墨

04 加水调和三青给山顶处染色。如果颜色达不到想要的明度，可以待前一层颜料干透后，反复染色。

05 调和赭石和淡墨，在山石的暗面和凹陷处晕染。最后用浓墨复勾山的结构线并点苔。

赭石　淡墨

云的勾勒

勾线画云法，又叫勾云法，即根据画面的需要，或者根据云的形态，中锋用笔，着淡墨勾线画云。注意握笔要轻松，手腕要灵活，绘制时一气呵成，线条有聚有散，表现出云的翻滚流动之姿。

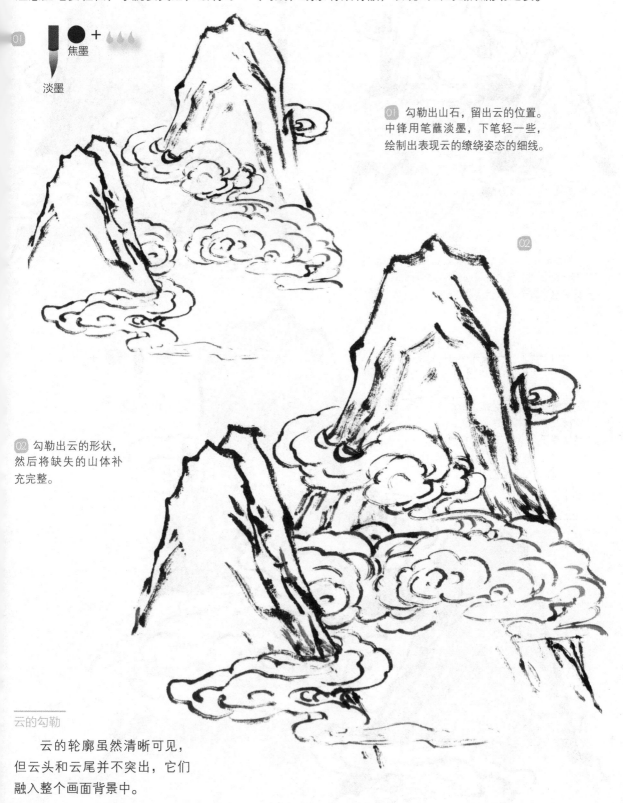

焦墨

淡墨

01 勾勒出山石，留出云的位置。中锋用笔蘸淡墨，下笔轻一些，绘制出表现云的缭绕姿态的细线。

02 勾勒出云的形状，然后将缺失的山体补充完整。

云的勾勒

云的轮廓虽然清晰可见，但云头和云尾并不突出，它们融入整个画面背景中。

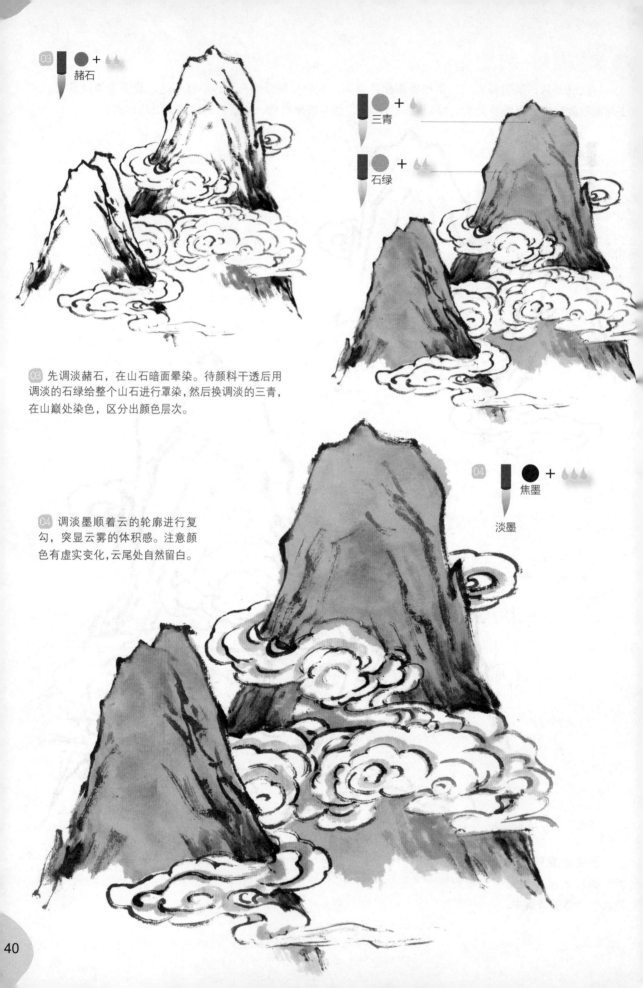

03 赭石

三青 +

石绿 +

03 先调淡赭石，在山石暗面晕染。待颜料干透后用调淡的石绿给整个山石进行罩染，然后换调淡的三青，在山巅处染色，区分出颜色层次。

04 焦墨 +

淡墨

04 调淡墨顺着云的轮廓进行复勾，突显云雾的体积感。注意颜色有虚实变化，云尾处自然留白。

3.4 水面

　　水是山水画的灵性所在，也是山水画的重要表现对象。水有着独特的审美情趣，有了水，山水互依，画面才更有意境美。接下来介绍平湖与流水的表现方法。

● 平湖

　　绘制平湖时需要表现水面的平坦和水域的宽阔。在绘制水波纹时，需要避免线条起伏过大，采用相对平缓的线条，注意线条有虚实变化。

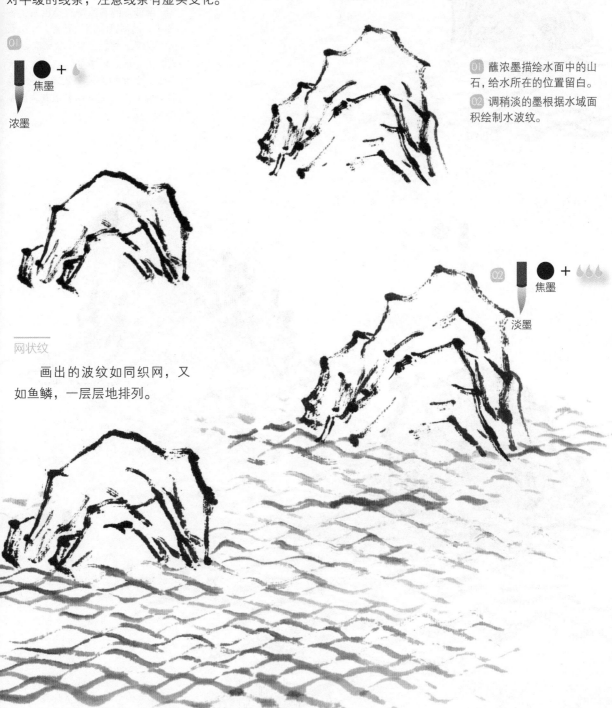

01

焦墨 +

浓墨

01 蘸浓墨描绘水面中的山石，给水所在的位置留白。
02 调稍淡的墨根据水域面积绘制水波纹。

02

焦墨 +

淡墨

网状纹

　　画出的波纹如同织网，又如鱼鳞，一层层地排列。

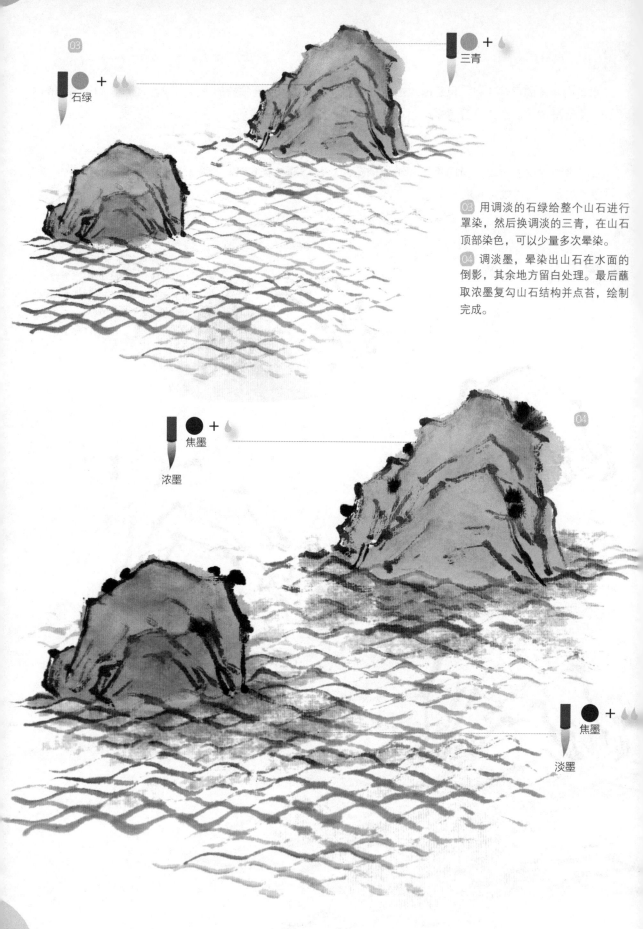

03

石绿 +

三青 +

03 用调淡的石绿给整个山石进行罩染，然后换调淡的三青，在山石顶部染色，可以少量多次晕染。

04 调淡墨，晕染出山石在水面的倒影，其余地方留白处理。最后蘸取浓墨复勾山石结构并点苔，绘制完成。

焦墨 +

浓墨

04

焦墨 +

淡墨

● 流水

由于坡度的不同，流水有急有缓；由于岩石的间隙有宽有窄，流水的宽窄也不同。在绘制流水时，要抓住它周围环境的特点，画出或急或缓、或宽或窄，有动感的流水。

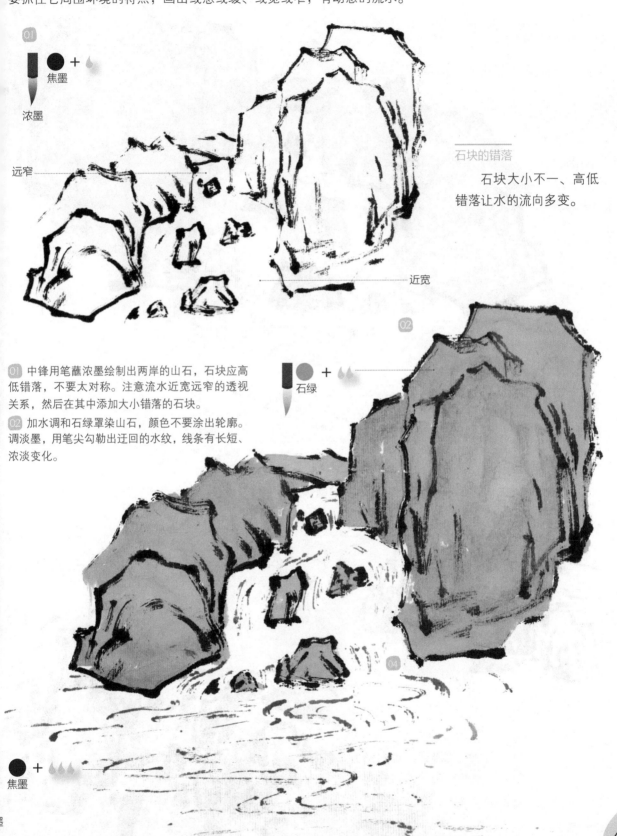

01
焦墨 +
浓墨

远窄

石块的错落

石块大小不一、高低错落让水的流向多变。

近宽

01 中锋用笔蘸浓墨绘制出两岸的山石，石块应高低错落，不要太对称。注意流水近宽远窄的透视关系，然后在其中添加大小错落的石块。

02 加水调和石绿罩染山石，颜色不要涂出轮廓。调淡墨，用笔尖勾勒出迂回的水纹，线条有长短、浓淡变化。

02
石绿 +

04

焦墨 +

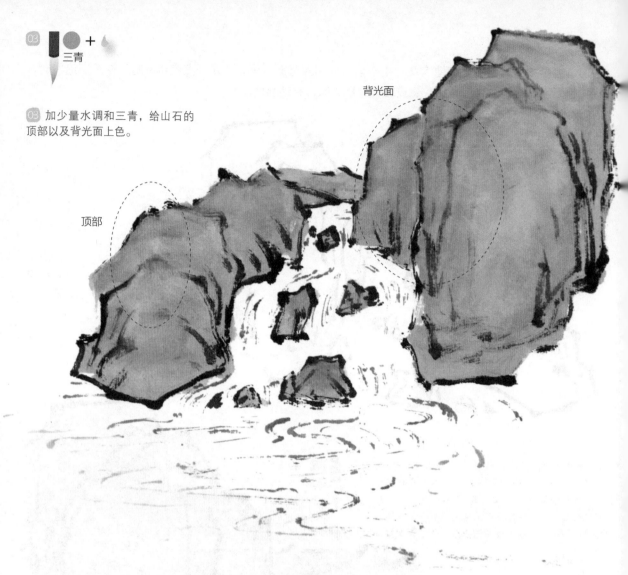

03 三青

03 加少量水调和三青，给山石的顶部以及背光面上色。

背光面

顶部

画流水时，处理好石块的位置很重要。石块的排列不要过于整齐，线条也不宜死板，用笔要灵活。

错误画法

石块排列得很整齐，流水的绘制只能符合石块的布局。于是画面显得过于呆板，没有生气。

正确画法

石块错落排列，有大有小、有疏有密，绘制的流水随之变化，更加生动。

3.5 点景

在青绿山水画中，点景即画出较小的人物、桥、亭台等，使画面内容更加丰富，也使整个画面变得生机勃勃、富有情趣、在青绿山水画中点景也经常使用。

● 人物

作为点缀画面的人物通常被融入山水画的背景，虽然小却神态各异，为画面增添了不少情趣。下面绘制的就是两个人物相对交谈的场景。

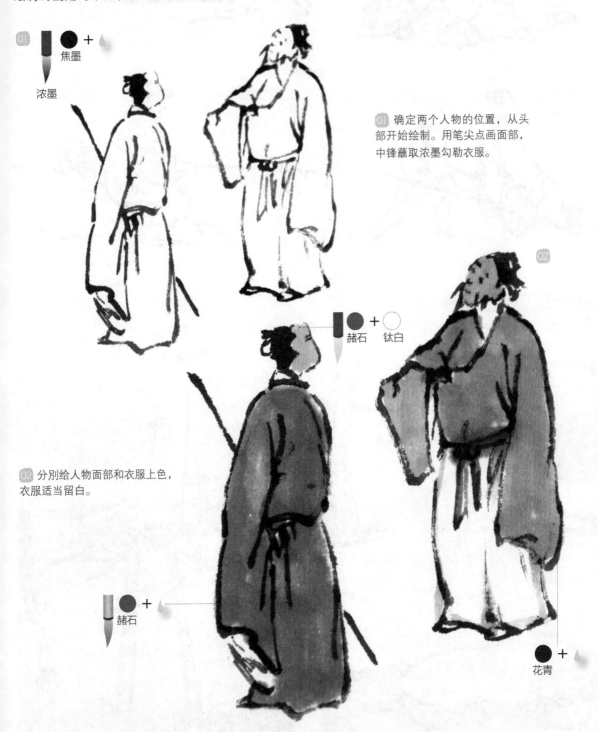

01 焦墨

浓墨

01 确定两个人物的位置，从头部开始绘制。用笔尖点画面部，中锋蘸取浓墨勾勒衣服。

赭石 + 钛白

02 分别给人物面部和衣服上色，衣服适当留白。

赭石

花青

以下几种常见场景也可以运用于山林、湖面以及河岸场景的创作中，将人物融入山水情景中。人物可以根据画面需要上色。

读书　　泛舟

推车　　垂钓

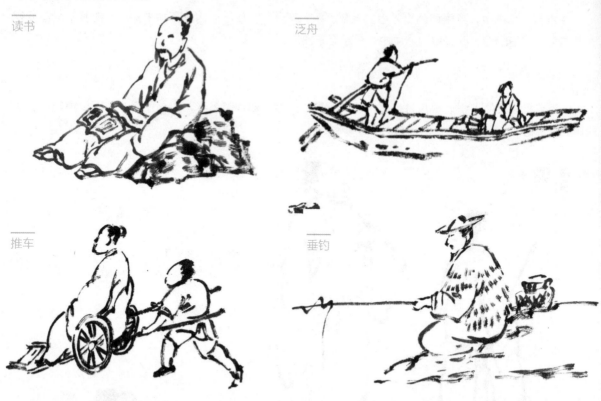

青绿山水场景中的人物

在本书绘制的作品中也出现了一些人物形象，后面将会介绍。

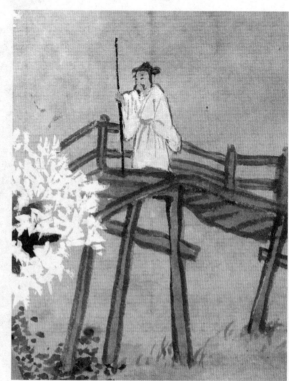

● 桥

在青绿山水画中，桥梁有木桥和石桥两种。木桥通常架在较平缓的河流上；石桥以拱形形式存在，需要描绘出石块堆积的痕迹。不论画哪种桥，桥墩和桥孔都应符合透视关系。

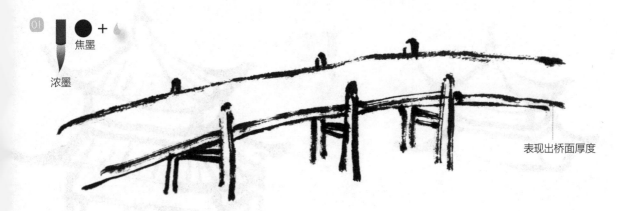

01 | ● + ◗
浓墨　焦墨

表现出桥面厚度

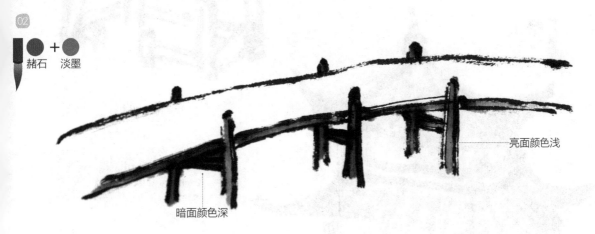

02 | ● + ●
赭石　淡墨

亮面颜色浅

暗面颜色深

01 中锋用笔，蘸浓墨先勾勒出桥墩。然后画出长而平缓的桥面。
02 调和赭石和淡墨，给桥身上色，桥面留白即可。

不同造型的桥

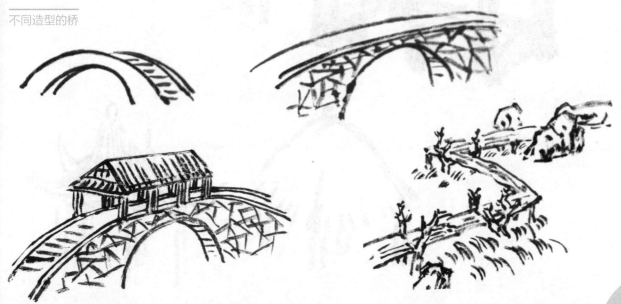

亭台

青绿山水画中的亭台是常见的建筑物，通常作为小景。亭台的描绘需要相对精细，当人物出现在其中时，要注意处理遮挡、透视以及大小比例关系。

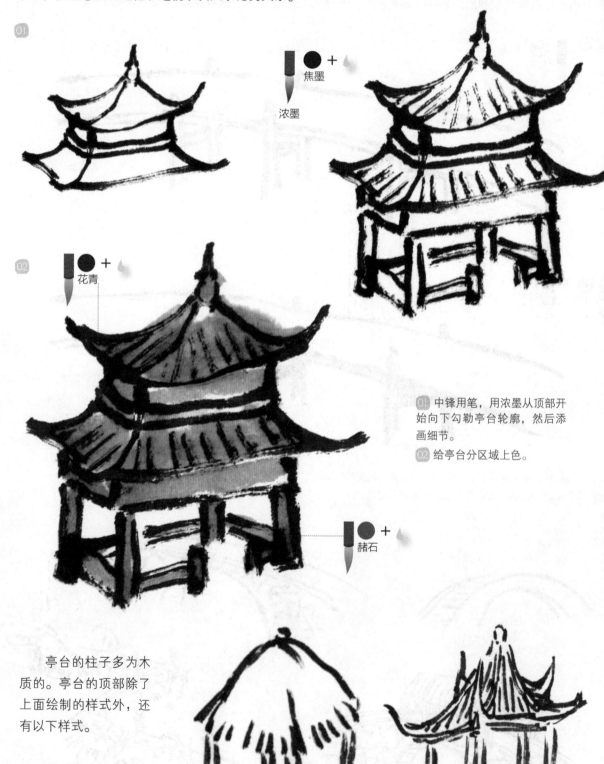

焦墨

浓墨

花青

赭石

01 中锋用笔，用浓墨从顶部开始向下勾勒亭台轮廓，然后添画细节。

02 给亭台分区域上色。

亭台的柱子多为木质的。亭台的顶部除了上面绘制的样式外，还有以下样式。

48

石阶和坡面

石阶一般在陡峭的山石中间，绘制时需遵循山体走势，并考虑山坡的高度。由于透视因素，石阶远处要比近处窄。

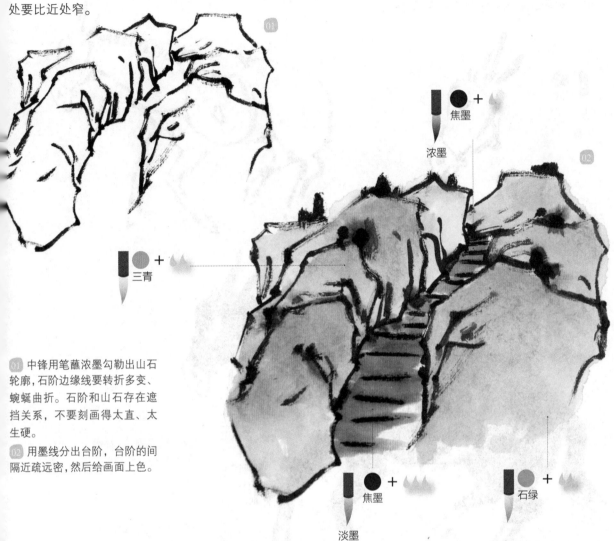

01 中锋用笔蘸浓墨勾勒出山石轮廓，石阶边缘线要转折多变、蜿蜒曲折。石阶和山石存在遮挡关系，不要刻画得太直、太生硬。

02 用墨线分出台阶，台阶的间隔近疏远密，然后给画面上色。

焦墨 + 浓墨

三青 +

焦墨 + 淡墨

石绿 +

坡面位于山石之间，其突出特点是有着比较平坦的亮面。在画坡面时，这种平坦的亮面用留白来表现。另外，要用皴擦的方法表现出山石的倾斜之势。

坡面处理

较为平坦的坡面做留白处理，并要画出与坡面相接合的山坡路径。山坡路径的形状要与山石的轮廓贴合，呈现出蜿蜒曲折的形状。

青绿山水画中，动物常伴随人的左右，例如驴、牛、马等。动物可以使画面生动，同时也有许多美好的寓意。本案例绘制了一头小毛驴。

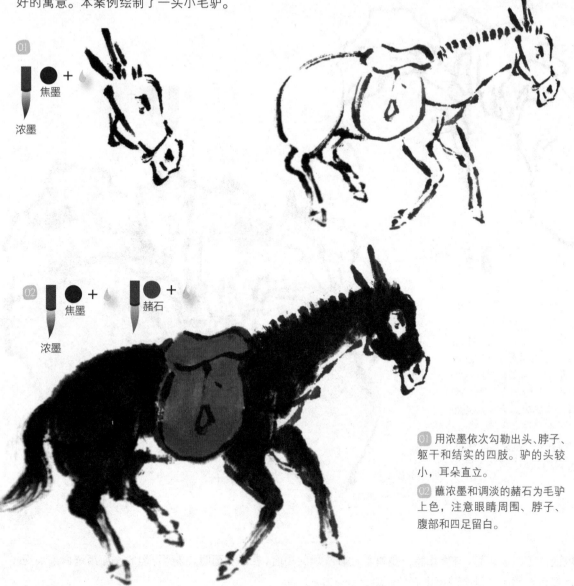

01 用浓墨依次勾勒出头、脖子、躯干和结实的四肢。驴的头较小，耳朵直立。

02 蘸浓墨和调淡的赭石为毛驴上色，注意眼睛周围、脖子、腹部和四足留白。

动物常常与人物相伴出现，下面分别是骑驴的人物组合与骑牛的牧童吹箫的场景。

第四章

大青绿山水

青绿山水是以矿物颜料石青和石绿为主的绘画技法，而大青绿山水是青绿山水中相对来说色彩浓重的画法。本章将从大青绿山水的特点、经典作品的分析和临摹以及大青绿山水作品创作来带领大家一起学习大青绿山水。

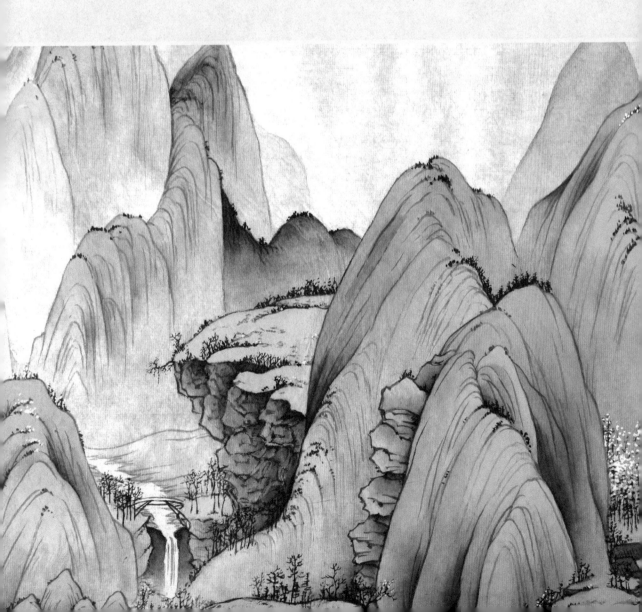

4.1 大青绿山水的特点

大青绿山水强调勾勒景物的轮廓，较少使用皴擦，且颜色更浓、更浑厚，给人华丽感觉。这些特点决定了它具有更强的装饰性。展子虔的《游春图》便以大青绿山水的形式描绘了北方山水的宏伟气势。

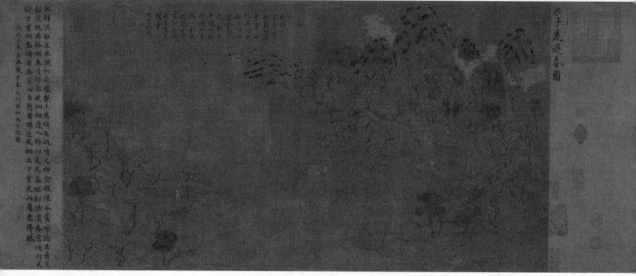

【隋】展子虔《游春图》（局部）

《游春图》画面宏阔辽远，人物布局得当，山水部分用青绿，山脚部位用泥金。

● 大青绿山水的笔墨特点

大青绿山水在笔墨上，主要表现在以下方面。

勾勒多，皴擦少

山石的结构和轮廓，都用墨线勾勒出来，尤其是近景的山石、树木和其他景物，轮廓勾勒得非常细致。山体的皴擦不多，只在暗处用披麻皴进行少量皴擦，显示出山体的体积感。

造型工整细致

画中的各种景致和人物，造型工整细致。如《游春图》中的中景和近景的山石树木、舟船，甚至是水面的波纹，都一笔一笔地绘制得清晰可辨。人物即使看起来只有豆粒大，也都有具体的身体形态。

● 大青绿山水的设色特点

青绿为主，赭石为辅

大青绿山水设色的特点是，以青绿为主要色调（主要用在山头），赭石为辅助色调（主要用在山脚）。石青和石绿交替使用，使颜色有层次变化，增强画面的层次感。这种设色特点让画面看起艳丽、明快。

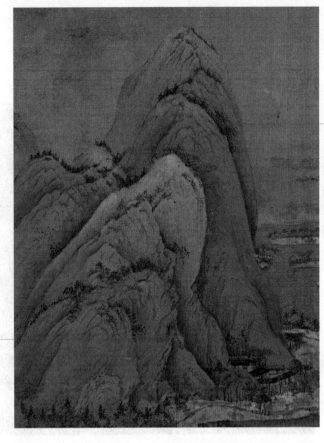

山头用石青、石绿

山脚用赭石

● 大青绿山水的设色顺序

先以墨色染山石的暗面和山脚，接着用赭石染山石暗面，然后用石绿染山头和草地，最后用三青染山头。山石设色完成后，再根据画面的需要，为局部景物设色，如树木需要用墨色点苔，远处山石和近处土壤用赭石染色等。

大青绿山水色层分析

大青绿山水用矿物颜料石青、石绿为主要色彩，充分体现了随类赋彩的绘画原理。这种画法的色彩结构可以划分为底色、中间色、表层罩染色等层面。

底色层

中间色层

表层罩染层

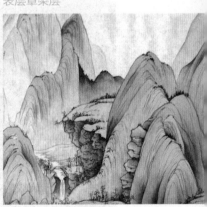

通常用赭石作为画面底色，防止颜色过于耀眼，平衡画面中的色调。

中间色层是画面的主色层，大青绿山水以石青、石绿等石色为主。用色薄，通过笔触来表现。

这个色层主要是为了柔和石色和固色，通过罩染水色来调整关系，通过点线提勒，加强结构。

● 常用颜色

　　大青绿山水常用到的颜色主要有两类：一类是从矿物中提取的颜色，如石青、石绿、赭石等，是主要用色；另一类是从植物中提取的颜色，如藤黄、花青、胭脂等，是辅助用色。虽然设色过程繁杂，要经历多个步骤，如勾勒、分染、罩染、着色等，但只要跟着本书的临摹过程来学习，还是很容易掌握的。

墨色

石青　　　石绿　　　赭石

花青 + 藤黄

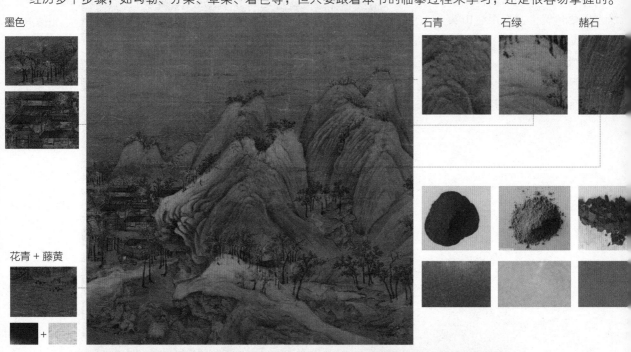

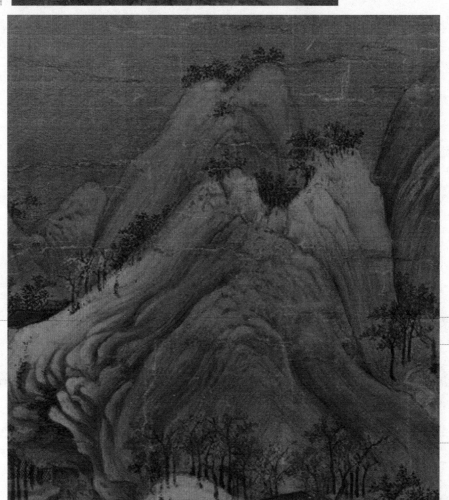

亮面或者凸起的地方受光，颜色浅、变化少

暗面和凹陷的地方背光，颜色深、变化多

从山头的石青、石绿，到山脚的赭石，一层层地晕染，颜色的过渡衔接要自然

用墨色、赭石绘制树枝、树干，用添加了墨色的石绿点画树叶

4.2 经典作品分析和临摹

●《千里江山图》分析及临摹

《千里江山图》是王希孟的代表作，也是宋代山水画的杰出代表，画面构思缜密，用笔精细，色彩浓艳，标志着大青绿山水进入了一个新的高峰。整幅作品描写了起伏的群山和浩渺的江湖。画面中既有依山临水的茅屋、水榭等建筑物，也有捕鱼、撒网和行船等劳动场景。

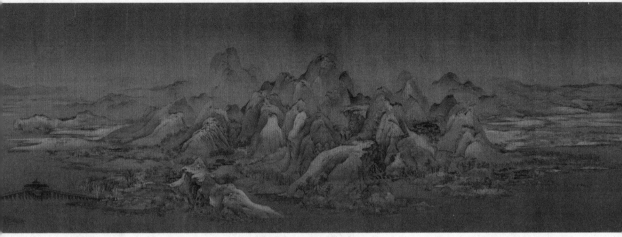

【北宋】王希孟《千里江山图》（局部）

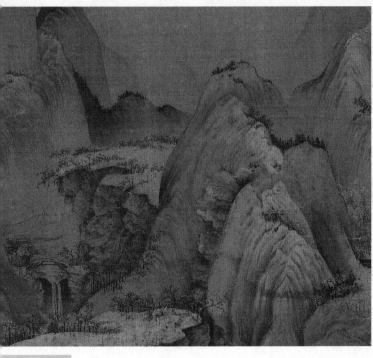

局部分析

此局部构图平衡，绘制对象多，涉及多种绘制技法。山石、树木、坡面等细腻工整，综合了勾、皴、擦、点苔等技法。远处的山意境深远，主要用勾、染的技法。通过这一局部的学习，初学者能学习到很多绘制技法。

构图

此局部构图有虚有实，近景实、远山虚。景物分布疏密相宜，近处繁密，远处疏朗，在视觉上富有节奏和韵律。它采用了平远法，视平线位于画面的中部，视野辽阔，给人带来群山莽莽的视觉感受。

笔法技巧

作品中的墨线勾勒不呆板，用笔细腻而严谨。皴擦和点苔使整个画面灵动，层次和变化更加丰富。

设色

整幅作品设色鲜明，以青绿为主色调，又铺有赭石。山石通过青绿两色多次分染、罩染而成。树木用赭石染色，并用墨色罩染。有的树叶用墨色画出，有的用白色点画，整体所用颜料质地精良、厚重绮丽。

● 临摹局部

在将近 12 米长的长卷中，本书选择这一部分作为临摹对象，主要是因为这一部分构图丰满、平衡，景物多，绘制技法多，设色种类多。通过对这一部分的临摹，初学者能够进行一次综合性较强的、完整的临摹学习，学到更多的大青绿山水的绘制技法。

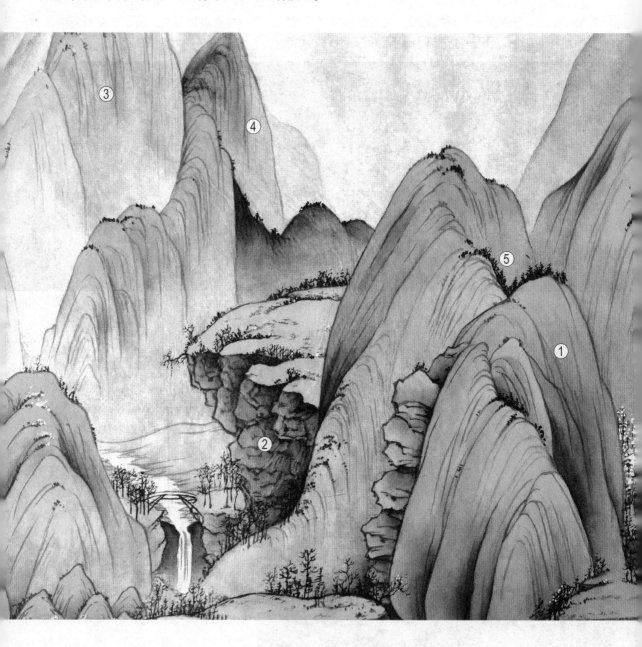

① 近景用笔、用色更为细致，青绿相间，衔接自然，相比于后景更加明艳。

② 悬崖下的暗面颜色略重，多皴擦，与青绿山石有所区分。

③ 中后段的山体用赭石打底，山头用少量的石青上色。

④ 远山用淡赭石和清墨抹出，颜色跟前面的山石比要黯淡许多，轮廓虚化。

⑤ 在着色后点苔，墨色不容易渗入，需要用浓墨点苔，这样可以使画面更醒目、更有生机。

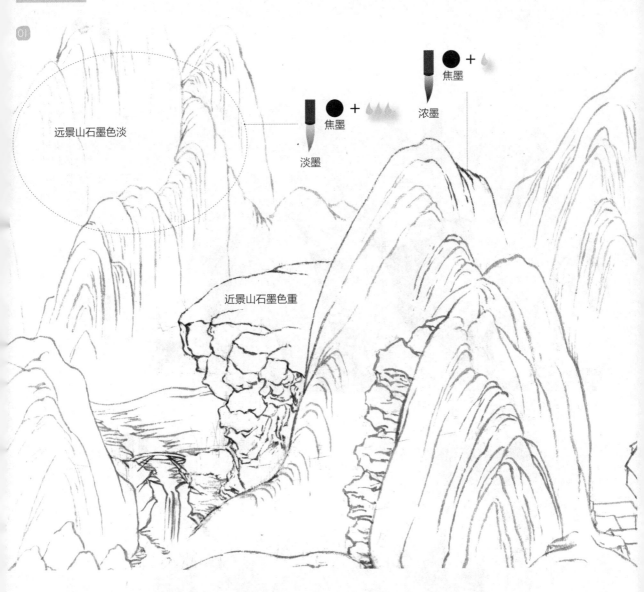

01

远景山石墨色淡

淡墨

焦墨

浓墨

焦墨

近景山石墨色重

01 绘制前分析整个画面的布局和构图，用浓淡不同的墨按照先近景后远景的方法勾勒出山体的轮廓，之后简单地皴擦出山体的脉络和转折。注意线条应丰富而有变化。

用笔

《千里江山图》中的勾线和皴法几乎都不用侧锋，基本上都是中锋用笔。无论是山头的皴法还是山脚的皴法，都表现得丰富而繁密。

皴法详解

《千里江山图》中的皴法丰富而繁密，可以概括为"繁皴"。

山头的皴法：
用中锋绘制出舒
缓的线条

山崖岩石的皴法：用具有
虚实顿挫的线条画出轮廓，然
后做一些小笔触的皴擦

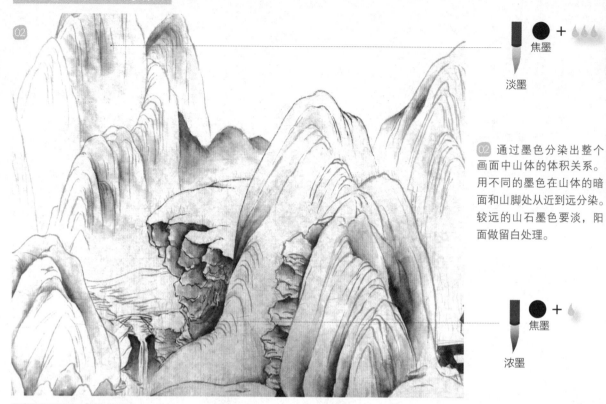

焦墨

淡墨

02 通过墨色分染出整个画面中山体的体积关系。用不同的墨色在山体的暗面和山脚处从近到远分染。较远的山石墨色要淡，阳面做留白处理。

焦墨

浓墨

用赭石分染山石

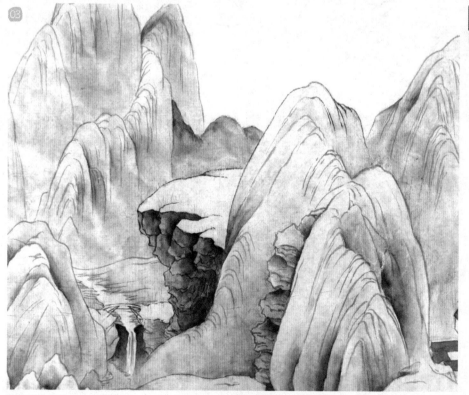

赭石

03 调淡赭石，绘制画面的底色，在墨色的基础上多次罩染山石的暗面。着重强调画面中最暗的崖壁处。

山石着赭石

在山石轮廓勾勒完成之后，反复罩染赭石和墨色，使得山石层次更加突出，色彩更加丰富。大青绿山水画中赭石的使用一般是为了衬托青绿，形成色彩的互补关系，使画面色彩更加和谐。

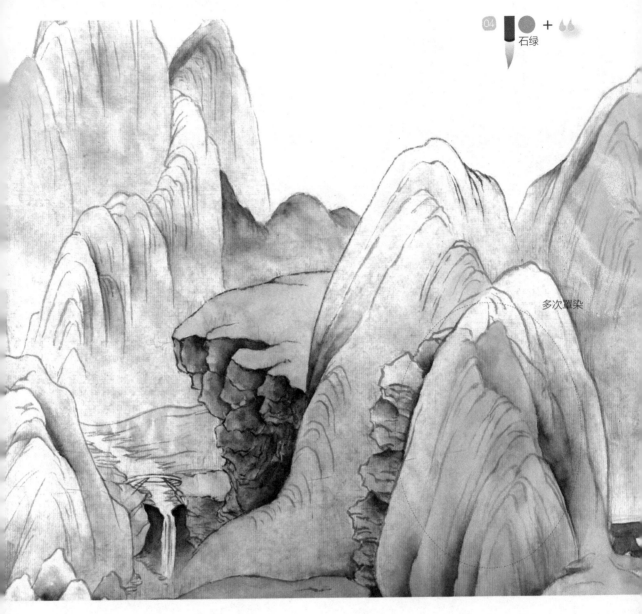

04 石绿 +

多次罩染

04 加水调和石绿从山顶向下染一遍山石，待颜料干后在山顶、悬崖等处需要加深的地方反复罩染，丰富山石的层次感。

山石着石绿

　　山石的罩染颜色不必过浓，反复进行。颜色薄中见厚，有均匀通透的感觉。注意罩染时要留出山底的赭石。两个山体之间的颜色也要有微妙的颜色浓淡变化。

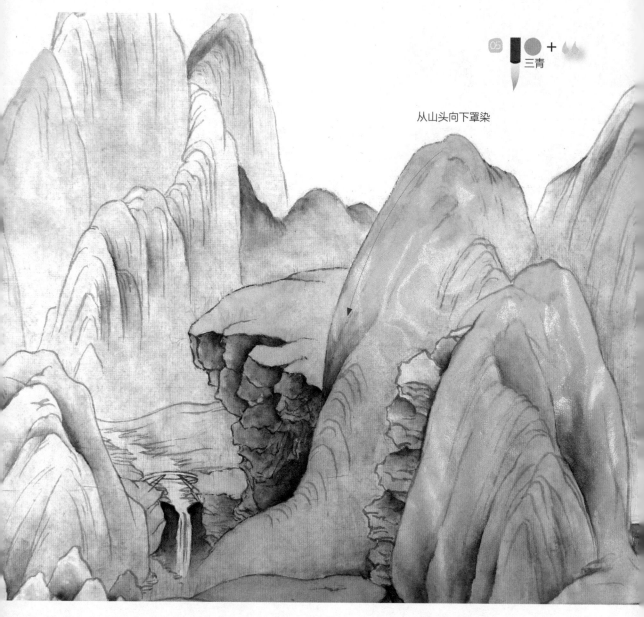

05 + 三青

从山头向下罩染

05 在石绿颜料干后，加水调和三青，继续从山头由上往下分染，多次薄染，一次不要染得过厚。

山石着三青

　　待石绿颜料干后，在山头上罩染三青，使山体呈现出由青到绿再到赭石的色彩变化。三青的装饰感较强，在大青绿山水中经常作为点缀色使用，着色方法和石绿相同。

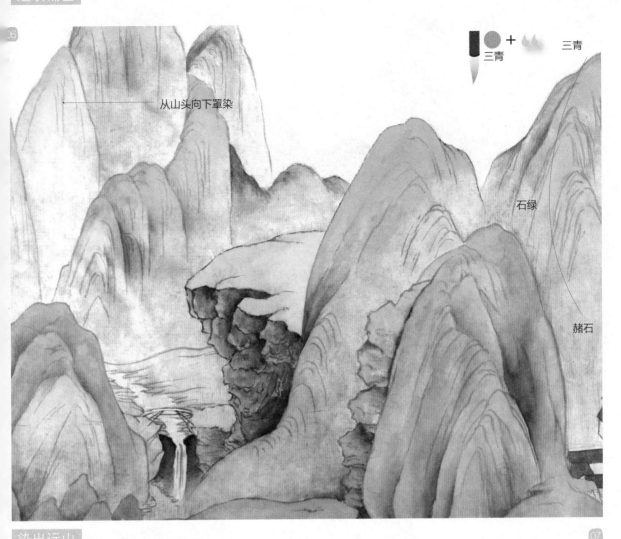

三青

三青

从山头向下罩染

石绿

赭石

染出远山

花青

用色笔直接染出

从山头向下分染

06 将后景中的远山也分别罩染三青，颜色要轻薄一些，少量多次叠加。
07 加水调和花青，分染勾出远山的轮廓，接着加水再调淡直接染出最远的山头颜色。

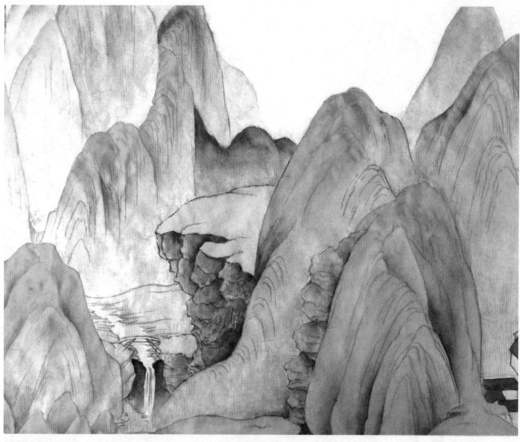

08

三青

08 加水调和三
青再次罩染山
石，突出山峰
的颜色，丰富
画面层次感。

09 加水调和赭
石再次强调悬
崖、远山暗面，
然后加水调和
石绿罩染悬崖
暗面，让颜色
变化更加丰富。

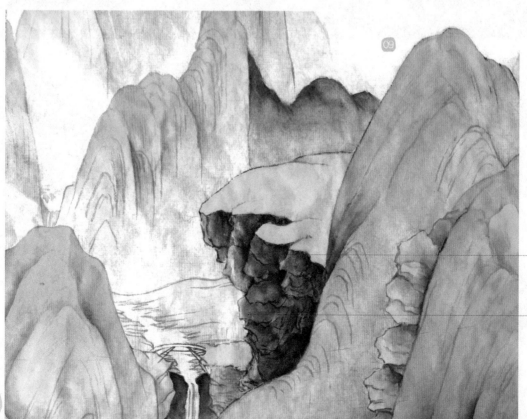

09

赭石

石绿

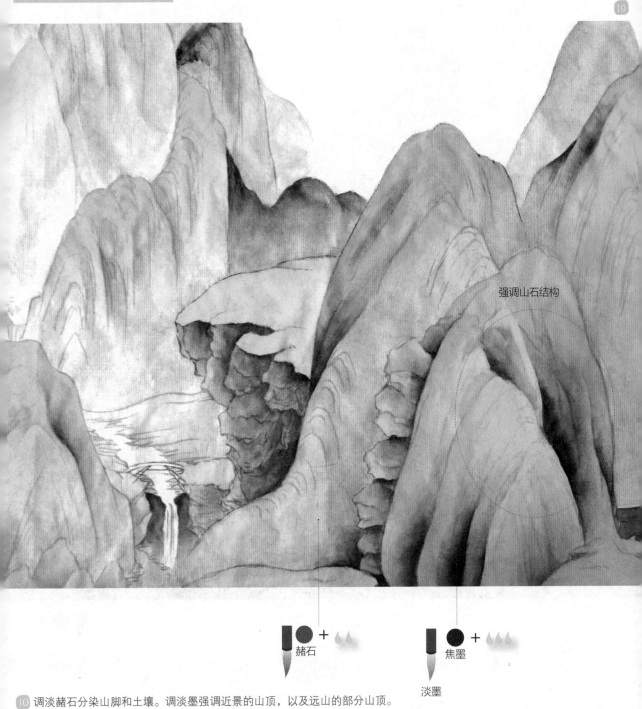

强调山石结构

赭石 +

焦墨 +

淡墨

10 调淡赭石分染山脚和土壤。调淡墨强调近景的山顶，以及远山的部分山顶。

强调山顶

　　在上色基本完成后，如果觉得画面的结构关系还没有那么明确，或者暗面该重的地方还不重，可以用淡墨分染山脚和山顶这些结构明确的地方。

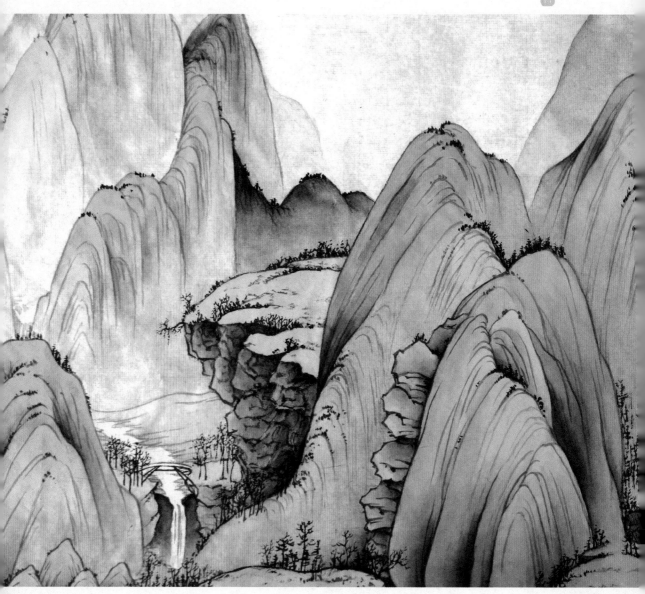

焦墨

浓墨

11 在山石的顶部用浓墨勾勒树木和点苔，为画面添加一些生气，然后复勾山石上被颜色盖住的结构线。

树木的画法

树身以墨色为主，用浓墨从上到下绘制树形，中锋用笔，力道沉稳圆厚，树枝有轻微的粗细变化，笔力强健。

12 钛白

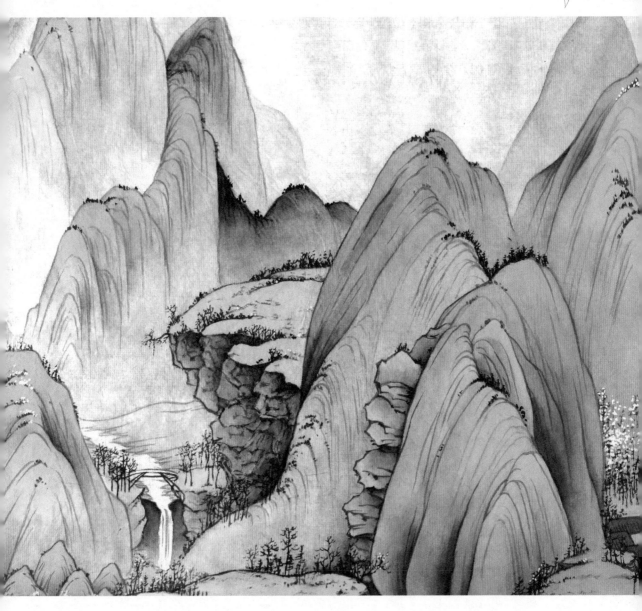

12 笔尖蘸取钛白，点画画面右侧，以及山头零星的树木。笔触要细腻密集，色点要小而精致，不要喧宾夺主。

画面效果

　　画面融汇了许多技法，如树干用没骨法，远山有写意用笔，山石用罩染、点染，这些技法丰富了青绿山水的表现能力。树上的花叶，都用色、墨一一点出，溪流、房屋的位置都不尽相同，画面丰富却毫无繁杂之感。

4.3 大青绿山水作品创作

　　学习大青绿山水的笔墨和用色方法之后，现在来试着绘制一幅简单的大青绿山水作品。准备好中号兼毫笔、内仿古外白卡纸，以及颜料，开始创作吧！

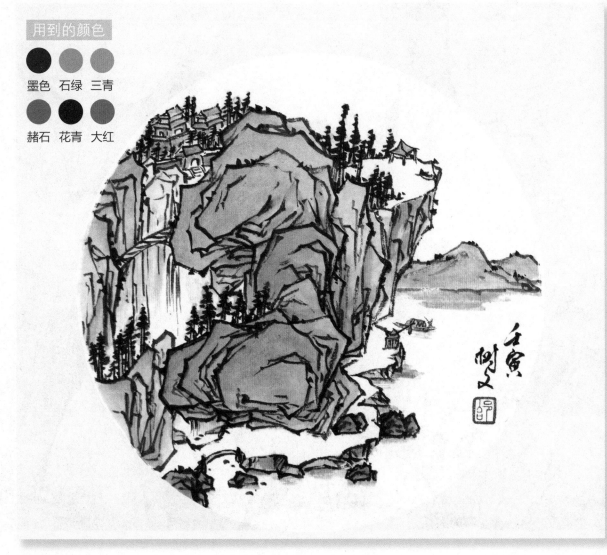

　　前面我们了解了大青绿山水的笔墨和设色特点，现在我们来进行简单的创作，更深刻地认识大青绿山水的绘制技法和圆形构图。

　　作品采用了圆形构图，描绘了陡峭的悬崖上的景象，石阶通向山顶的房屋，山崖垂直险峻。主体山石从左侧画出。主要采用石青和石绿两种颜色绘制山石，画面由近到远，色调由深到浅，空间关系明确。

兼毫笔

内仿古外白卡纸

01

焦墨 +

浓墨

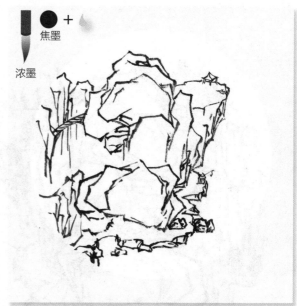

01 中锋用笔蘸浓墨从画面左侧开始勾勒出主体山石轮廓和石阶，在山顶的平台处画一个小凉亭，增添画面情趣。

02

焦墨 +

浓墨

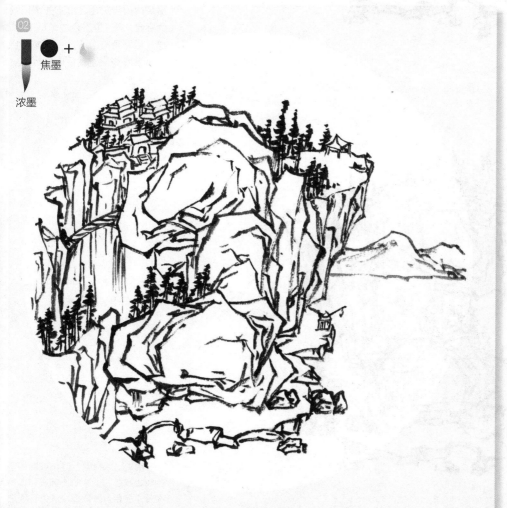

02 蘸取浓墨简单地皴擦出山石结构，绘制出山上的树木，以及山顶的房屋，然后勾勒出远山。

03

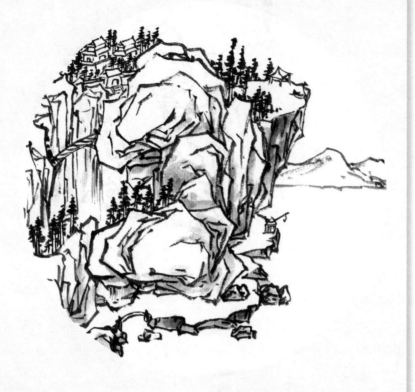

赭石

03 调淡赭石分染山体的暗面和转折处，亮面留白。

04 加水调和石绿从近景山石的山头向山脚染色，山脚处留出纸的底色。第一遍上色的颜料干后，继续用石绿染山石，主峰的颜色要略重一些，注意留出墨线和皴擦的笔触。

04

边缘山体色调较浅

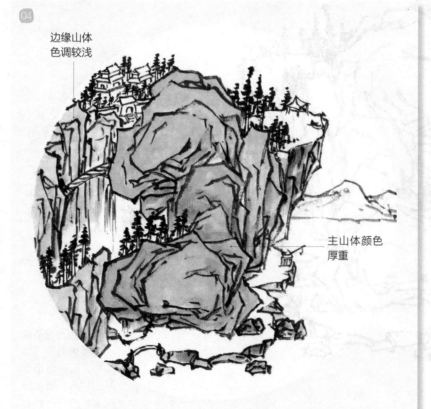

主山体颜色厚重

石绿

用色方法

用矿物颜料上色时，可以将颜色和水按照 1：1 的比例调和，多次薄涂上色，表现出浅淡中见厚重的效果。

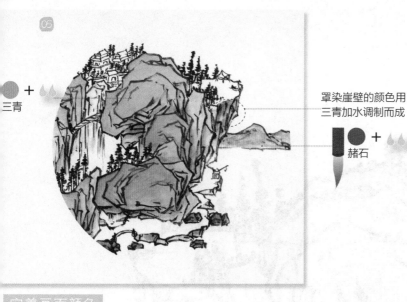

罩染崖壁的颜色用
三青加水调制而成

赭石 +

完善画面颜色

05 调淡赭石给远山山脚染色。用水调和三青，从远山顶部向下分染，然后罩染左侧的崖壁，使崖壁的颜色融入青绿。接着继续用三青给山石的顶部和凸面上色。虽然用的都是三青，但是水分不同，可以通过色调深浅来拉开前后的空间关系。

06 加水调和三青点染在山顶处，更好地突显青绿的变化。加水调和花青和大红，分别给屋顶和墙壁上色，加水调和赭石给凉亭上色。

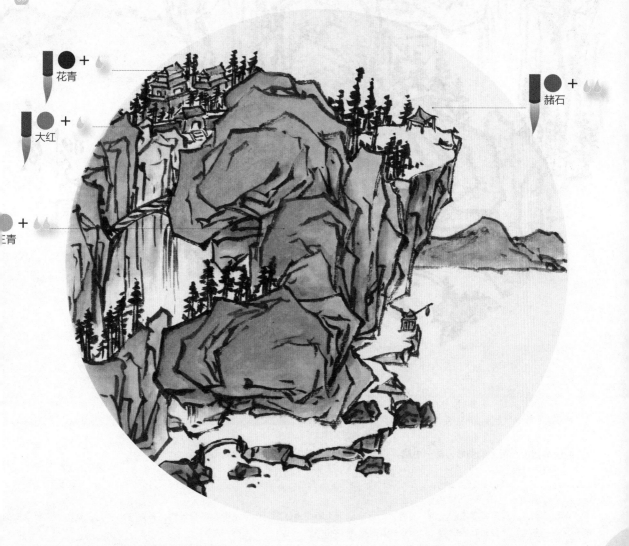

花青 +

大红 +

三青 +

赭石 +

07 焦墨 + 淡墨

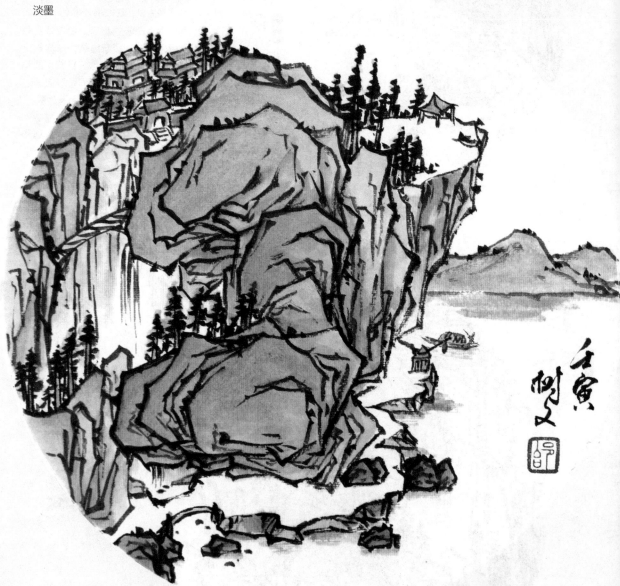

07 调淡墨扫出水面上的倒影，画一小船，点出人物，然后题字钤印，绘制完成。

倒影的画法

　　绘制倒影时，可用软毫笔蘸淡墨，从景物的底部向下果断扫出倒影。如果水中有多个景物，有大有小、有主有次，主要景物的倒影画得清楚些，次要景物的倒影可以画得模糊些。景物和倒影一上一下，互相对应。

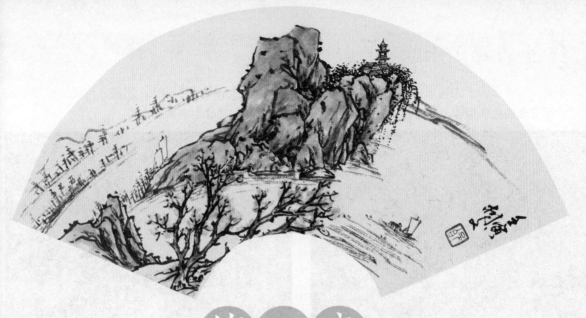

第五章

小青绿山水

小青绿山水以水墨淡彩为基调，设色轻薄，是青绿山水中较为含蓄的画法。本章将从小青绿山水的特点、经典作品的分析和临摹以及小创作这几个角度来带领大家一起学习小青绿山水。

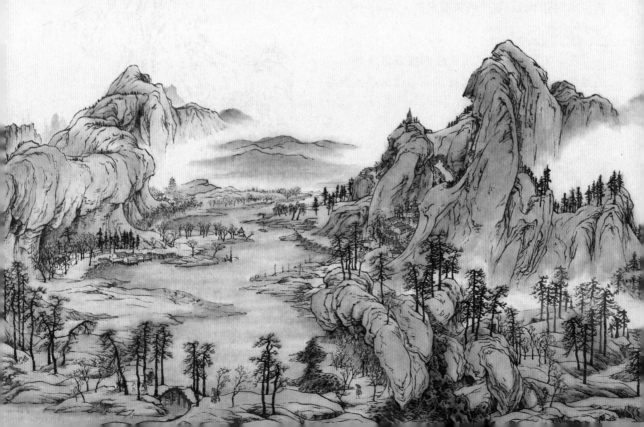

5.1 小青绿山水的特点

小青绿山水是介于大青绿山水与浅绛山水之间的技法，与大青绿山水相比，用墨、用线、皴擦都比较多，而非透明色使用较少，染色也较淡薄一些。着色过程与大青绿山水基本相同。

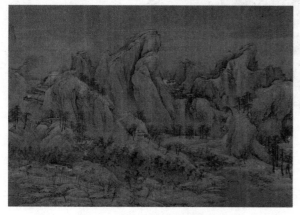

【南宋】赵伯驹《江山秋色图》（局部）

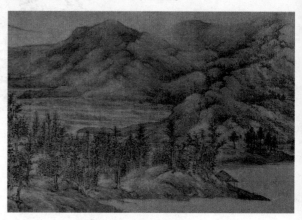

【五代】董源《夏景山口待渡图 》（局部）

上面左边是小青绿山水，右边则是浅绛山水。浅绛山水，是中国山水画中的一种设色技巧，即先用有浓淡、干湿变化的墨线勾勒轮廓之后，敷设以赭墨淡彩为基础色调的山水画。小青绿山水在淡彩的基础上设色，画面又变得丰富了许多。

● 小青绿山水的笔墨特点

以赭墨淡彩为基调

用纤细的墨线将繁复的山石勾勒出来，山体的皴擦较多，但在分层处适当留白，突显层次感。树也描绘得十分细腻，线条有虚实、浓淡之分。

皴笔细腻、工整

在山体的转折处，用细腻的披麻皴顺着山石的走势与转折皴出结构，在皴画山体时线条要细且均匀。

● 小青绿山水的设色特点

淡彩打底，设色润薄

小青绿山水设色的特点是，以赭墨淡彩为基础色调（主要用在前期山石的分染）。后着石青、石绿，求色彩爽朗薄润。这种设色特点，让画面看起很清雅秀丽。

常用颜色

小青绿山水多为在赭墨淡彩的基础上着石青、石绿等。

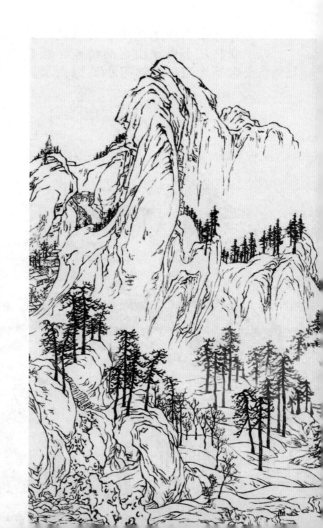

 赭石　　 石绿　　 石青

5.2 经典作品分析和临摹

●《江山秋色图》分析及临摹

　　《江山秋色图》呈现出了北方壮丽的山水风光，山峰高耸，层峦秀美。画面布局严谨，勾线细腻，设色明亮和谐。

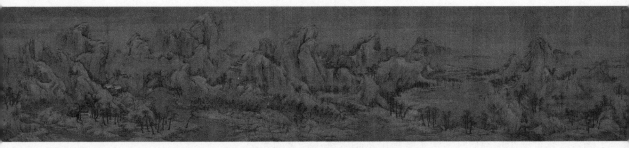

【南宋】赵伯驹《江山秋色图》（局部）

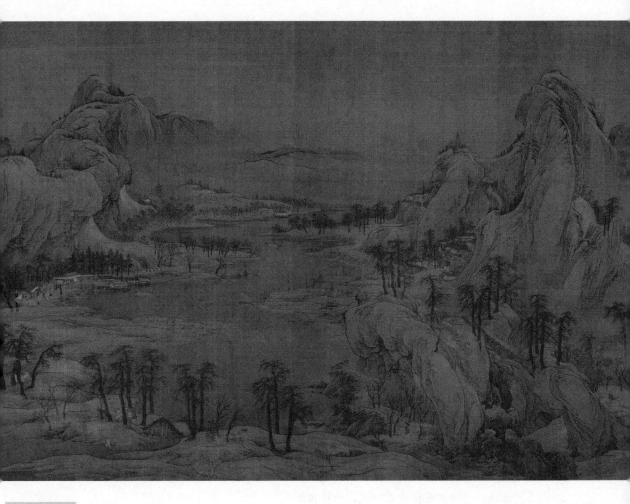

局部分析

　　画中群峰连绵，层峦叠嶂。一条蜿蜒的河流平静地流向远方，在描绘出画面纵深感的同时营造了一种灵动而神秘的气氛。

线条的轻重、缓急、虚实在画面中得以体现，增强了韵律感。长线勾勒山石轮廓，根据山石的脉络勾皴。线条清晰明了，不受色彩的影响。

设色

整个画面给人的感觉非常明亮。近处山石、土坡、树木多用石绿兼赭石，水用花青打底。画面将重彩和淡彩相结合，给人以平静、雅致之感。

构图

此局部图将高远和深远相结合，用一种居高临下的视角俯瞰整个山峦。

● 临摹局部

在这一部分中，两侧高耸的群山中间有一条弯曲的河流通向远方，给人以无尽的遐想。画面中不论是山石的造型还是设色都变化丰富，包含的元素众多，包括山石的皴法与上色，河面、云雾以及树木的画法。仅此一个局部已经包含了青绿山水画中许多常见的元素。

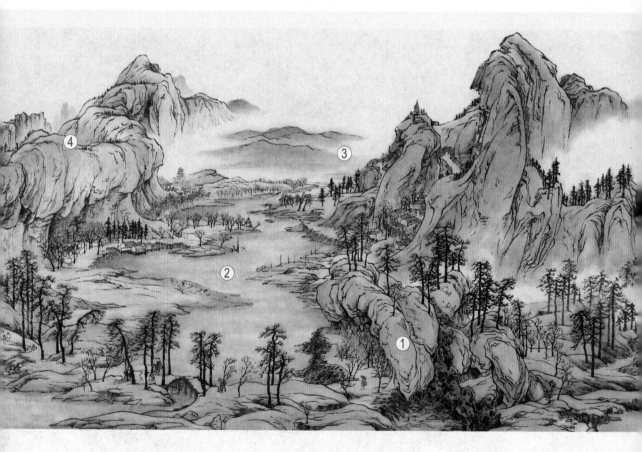

① 为了突显山峦的受光面，可以在想要强调的地方进行多次提染，以达到颜色艳丽的效果。

② 画面中不是所有的景物都要反复罩染、提染，平静的水面就可以直接加水调和颜色进行平染。

③ 远山没有皴，用淡赭石和清墨一抹，明快爽朗。

④ 青绿间隔，形状各异。规律的间隔也使得画面色彩节奏感很强。画面中虽然都只用青绿两个颜色，但是交替和不规则使用，使空间关系区分明显，前后的纯度、明度不一样，也可以体现出空间递进关系。

勾勒山石

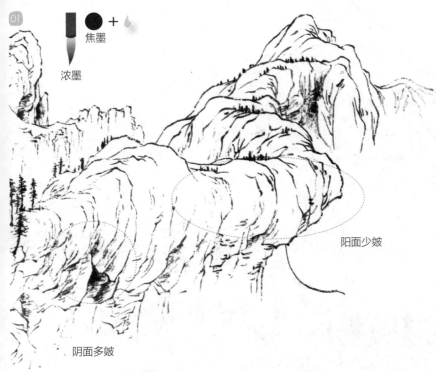

01 浓墨 焦墨

阳面少皴

阴面多皴

01 中锋用笔蘸取浓墨，从画面左侧的山石开始画起。以流畅多变的长线条勾勒山石轮廓，并根据山石的脉络勾皴，并添画树木。

山石的表现

　　山石的转折多以长线条勾画，其中暗面多皴擦，亮面少皴或留白，线条的虚实关系就足以将山的阴阳面表现出来。

描绘河岸

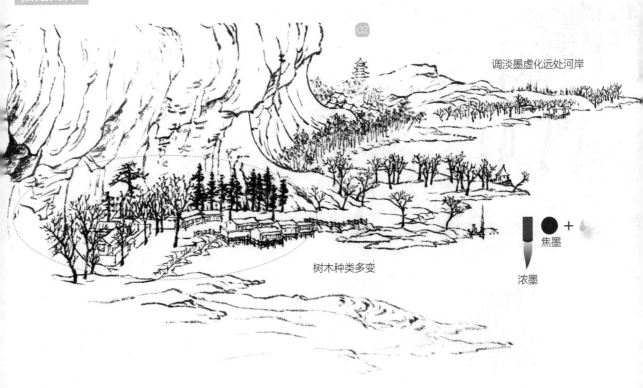

02 调淡墨虚化远处河岸

树木种类多变

焦墨 浓墨

02 顺着山体的走势，画出下方蜿蜒的河岸，可以先勾勒出河岸的走势，然后再添画树木。注意前侧树木需要根据种类来改变造型和笔法，整体呈现近实远虚、近大远小的空间关系。

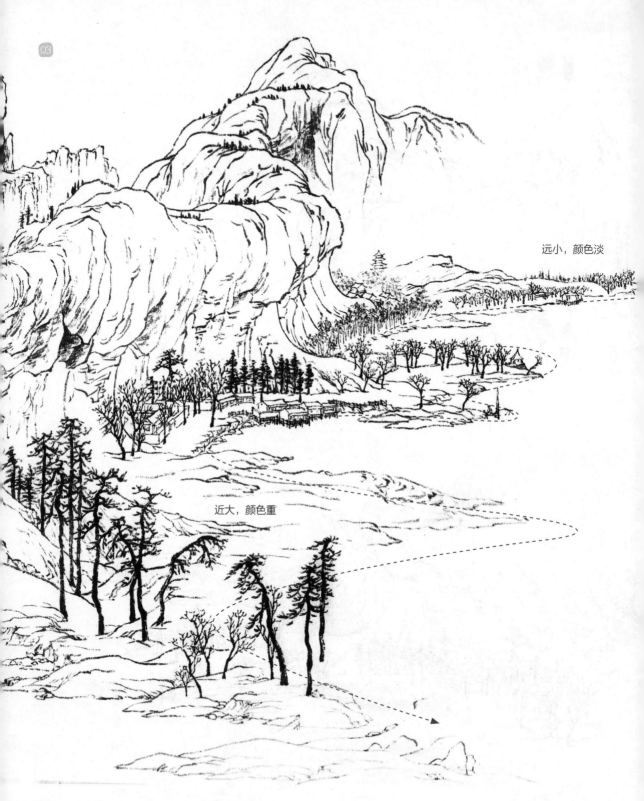

远小，颜色淡

近大，颜色重

03 将蜿蜒多变的河岸补充完整，并勾勒出岸上的土坡、石块。然后蘸取浓墨，中锋用笔勾勒出近景树，由于近大远小的透视关系，需要勾勒出近景中较高大的几棵树。

纵深感的表现

　　此幅画面的空间感非常强，而河岸的曲线是体现纵深感的关键。前侧的水面被河岸塑造得宽大，且转折间距较大；后侧的水面逐渐变窄，向后方延伸且转折间距较小。整体水面被塑造得近宽远窄，向远处延伸的空间关系一目了然。

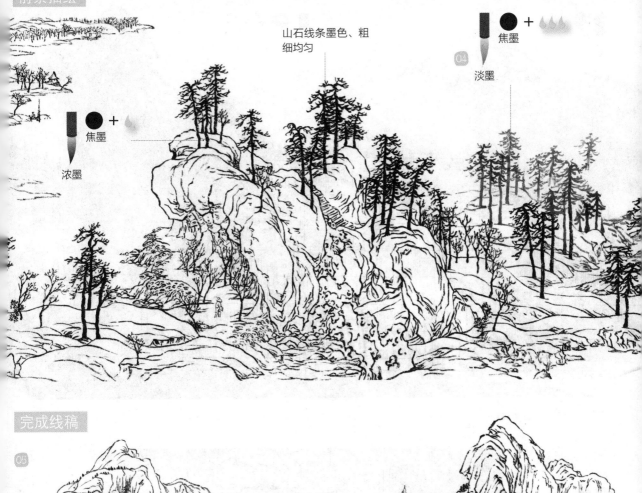

山石线条墨色、粗
细均匀

焦墨

淡墨

焦墨

浓墨

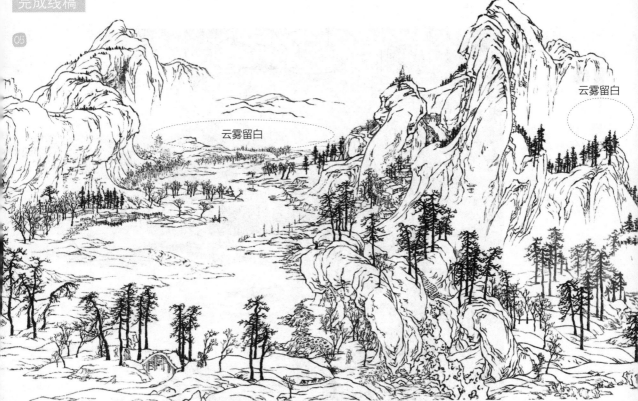

云雾留白

云雾留白

04 画出右侧的近景山石，山石高低错落，朝着同一方向倾斜，暗面繁皱为宜。添画树木时注意墨色的浓淡变化，画出树木的前后关系。

05 画出右侧高大的山峰、树木，并将右侧的河岸添画完整，然后勾勒远山的轮廓。画面中还有云雾，云雾处留白。

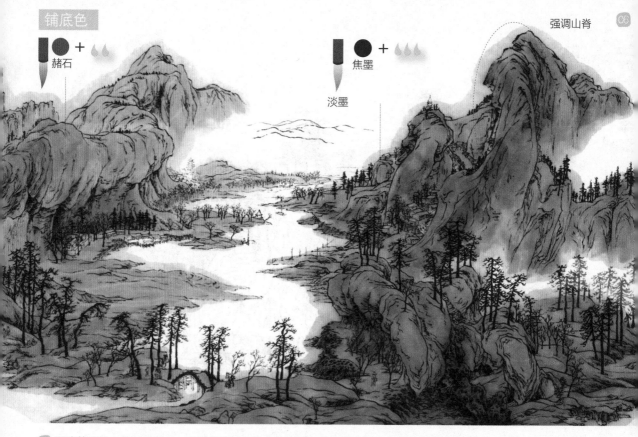

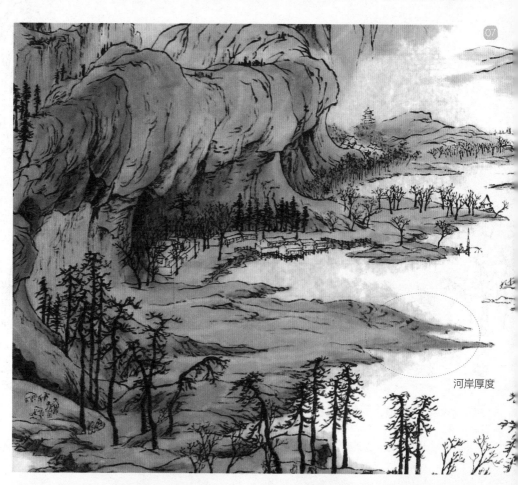

赭石 +

焦墨 +

淡墨

强调山脊

06

06 调淡赭石给山体铺设底色，山脊处可以少量多次染色，前景中较深的暗面可以调淡墨点染，丰富画面的层次感。

二次铺色

赭石 +

07 待第一遍的赭石略干后，再次用调淡的赭石强调突出的石块以及河岸，表现出河岸的厚度。

07

河岸厚度

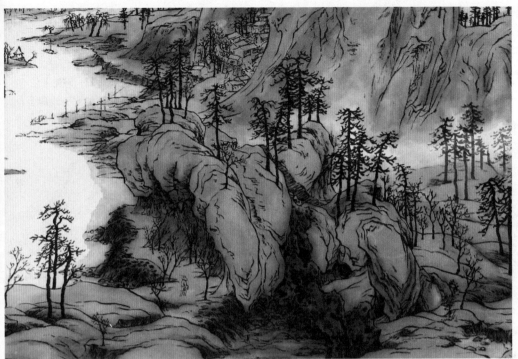

焦墨

淡墨

淡彩打底

　　山与树用赭石、淡墨打底。后期天、水再用花青打底，重彩与淡彩的结合使画面精微雅致。

⑧ 调淡墨强调近景山石的暗面。

罩染石绿

09 石绿

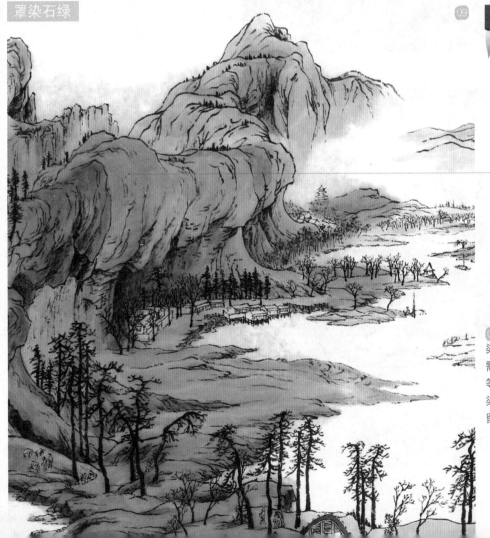

颜色艳丽的地方可以单独进行提染

09 加水调和石绿，罩染一遍山石和河岸。需要强调的地方可以等颜料略干后反复提染，但画面中要适当留出赭石底色。

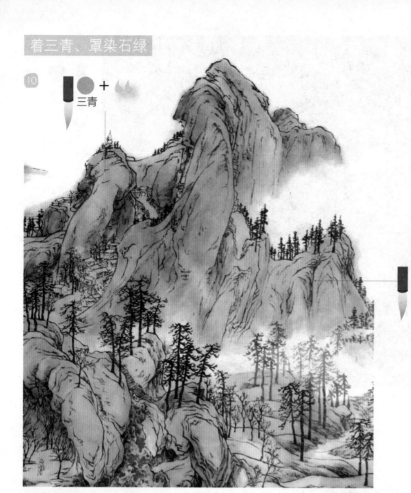

三青 +

10 按照步骤九的方法给右侧山体也罩染一遍石绿，然后加水调和三青，给山石、河岸上色。

11 调淡花青给水面均匀上色，并给远山顶部染色。

石绿 +

用留白法处理云

　　留白法，即不着笔墨，在必要的地方留出纸张本身的白，以此来表现出白云的形态，让画面更通透。留白法适合用于表现云层，主要用于表现断云、云海等。

给水面和远山上色

花青 +

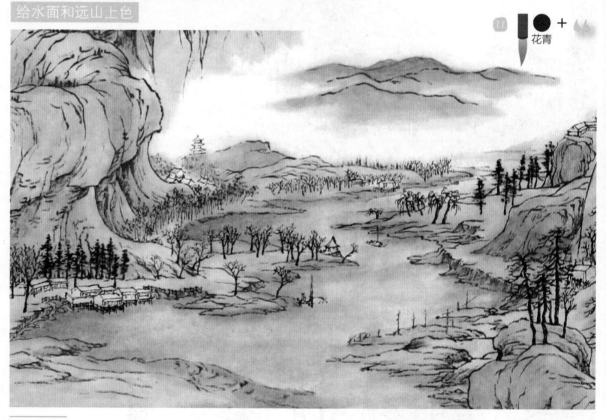

水面的画法

　　可以横向用笔，模拟水纹，这样画出的水面更加自然。

12

赭石 + 花青 + 三青

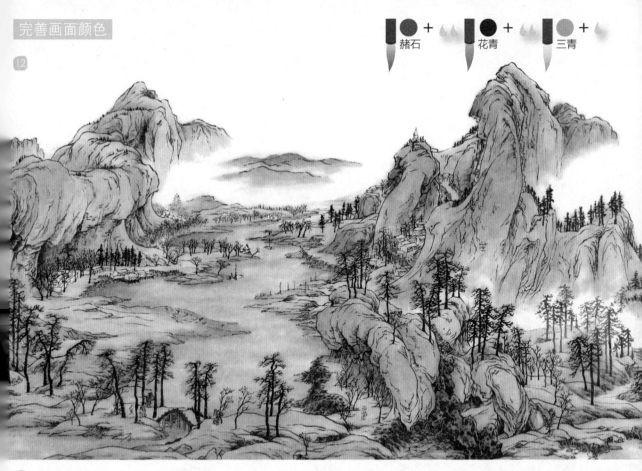

12 在铺设完青绿后，加水调淡赭石，罩染一遍山石，这样可以让画面颜色更加协调。接着调淡花青点染在山石的暗面，丰富画面层次感。然后加水调和三青，用笔尖蘸取，点染在树枝周围。

13 赭石 + 钛白 大红 + 钛白

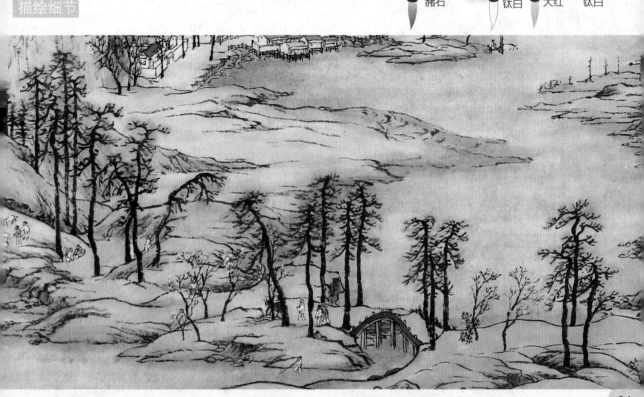

13 用调淡的赭石和钛白绘制人物的衣服。调和大红和钛白点染出树上粉色的花朵，最后再用钛白提点花朵。

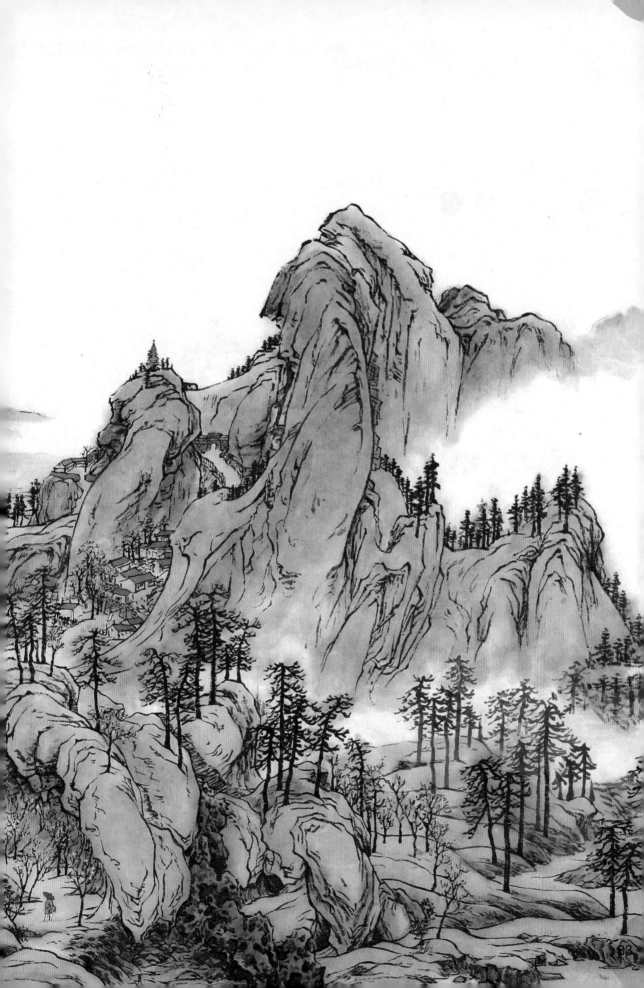

5.3 小青绿山水作品创作

让我们开始创作一幅小青绿山水画，这次我们试试具有中国特色的扇形构图。在绘制时要注意扇形构图外侧宽、内侧窄的特点。

墨色　石绿　三青　赭石　花青

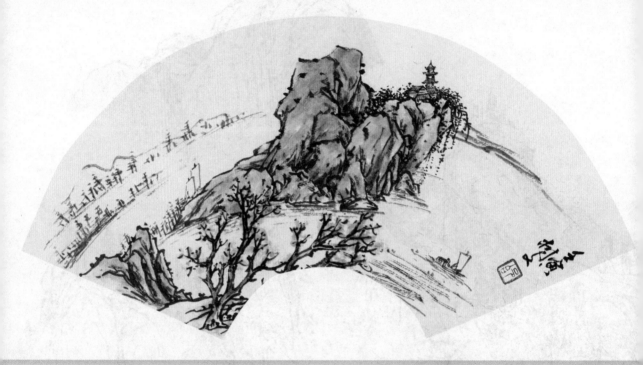

前面我们了解了小青绿山水的笔墨和设色特点，本案例以扇形构图来进行创作，帮助读者丰富构图经验，熟练小青绿山水的技法，激发创作灵感。

作品描绘了一幅从高处远望对岸山石的景象，前景的树枝拉开了画面的前后空间关系。注意在创作时不能将画面的主要部分紧缩在扇面的内侧，否则画面会拘谨沉闷。

兼毫笔

内仿古外白卡纸

焦墨 +

浓墨

用双勾法勾勒出树干

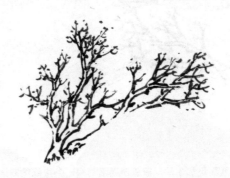

02

焦墨 +

浓墨

少量使用
小斧劈皴

用较干的笔皴擦

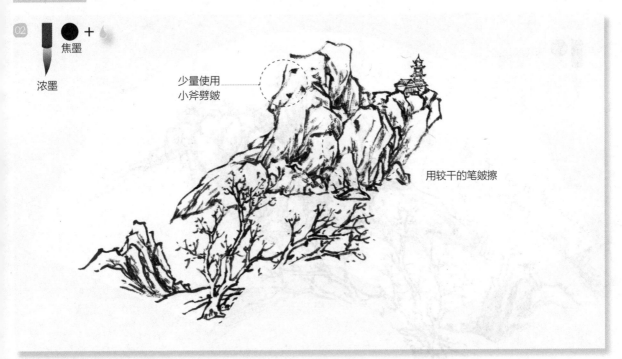

01 蘸取浓墨从近景的树开始画起，使用双勾法画出树干，再点画出树叶。

02 中锋用笔蘸取浓墨，首先补充出近景的山坡，然后画出对岸的山峰和山顶的塔。

小斧劈皴

　　小斧劈皴笔触犹如刀切斧砍，用笔道劲有力、曲折，多有顿挫感。小斧劈皴下笔手重尾轻，形似钉头。

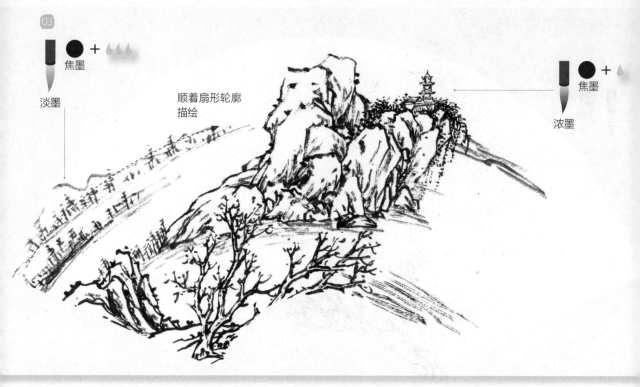

03 焦墨 + 💧💧

淡墨

顺着扇形轮廓
描绘

焦墨 +

浓墨

03 用浓墨点画出塔周围的植物，下垂的植物让画面更加生动。蘸取淡墨沿着扇形的边缘绘制远景。擦出近景的岸边和远处的土堆、群山，并点景添树，丰富画面。

着赭石

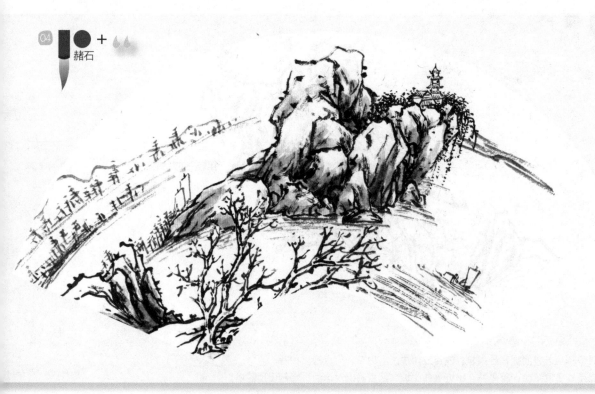

04 赭石 + 💧💧

04 加水调淡赭石，从山脚开始向上分染出明暗关系。在近景的岸边附近添一小舟。

05

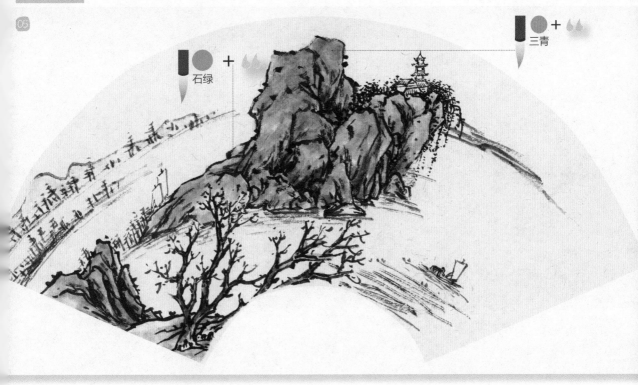

石绿

三青

05 对山石进行罩染，先着调淡的石绿，再着调淡的三青。

完成

06

花青

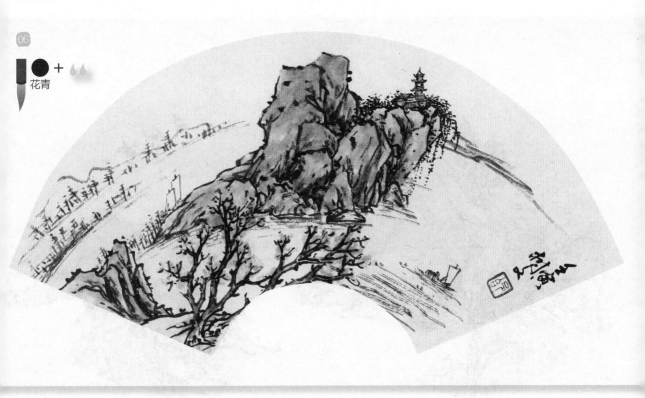

06 加水调淡花青点画近景的树叶，题字钤印，绘制完成。

第六章

金碧青绿山水

金碧青绿山水以泥金、石青和石绿三种颜料作为主色,比"青绿山水"多泥金一色。工致严整的笔法和浓烈沉稳的色彩,让画面华丽,装饰性强。

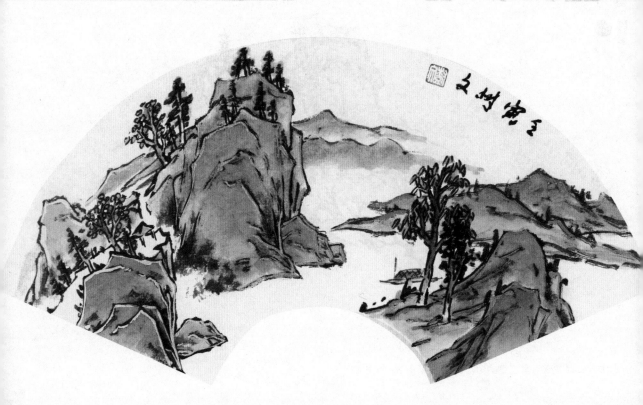

6.1 金碧青绿山水的特点

　　金碧青绿山水是中国绘画的一种重要流派，其特点是在石青、石绿的基础上，在山石、河岸、彩霞处点缀泥金（李思训和李昭道父子为代表）。

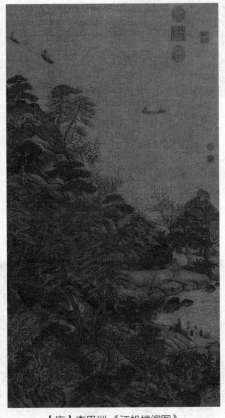

【唐】李思训《江帆楼阁图》

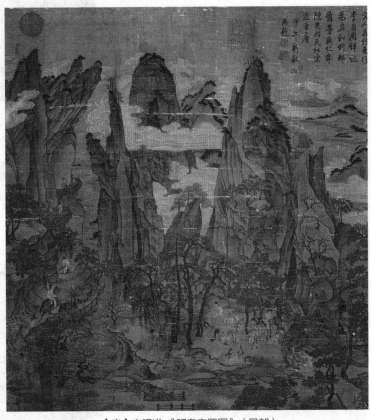

【唐】李昭道《明皇幸蜀图》（局部）

● 金碧青绿山水的笔墨特点

硬线勾描，墨线浓淡有致

　　以右侧画面为例，用中锋硬线勾描山石轮廓，以浓淡墨色勾出林木、江面、人物等，区分画面层次感。

无明显皴笔

　　用较为细致、硬朗的线条勾勒山石、树干轮廓，无明显的皴笔，方便后续设色表现。

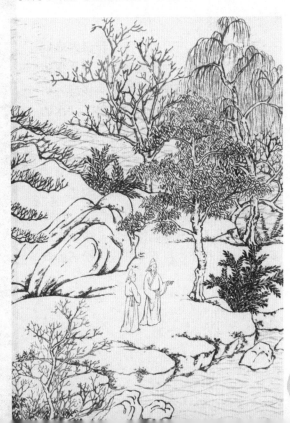

● 金碧青绿山水的设色特点

阳面涂金，阴面加蓝

以石青、石绿为主，阳面涂金、阴面加蓝是金碧青绿山水的设色规律。这样上色可以很好地表现出山石的阴阳向背及质感，以及金碧辉煌的画面效果。

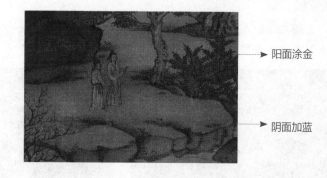

→ 阳面涂金

→ 阴面加蓝

● 常用颜色

金碧青绿山水以泥金、石青和石绿三种颜料作为主色，比"青绿山水"多一泥金。

| 墨色 | 赭石 | 石绿 | 石青 | 泥金 |

6.2 经典作品分析和临摹

● 《江帆楼阁图》分析及临摹

这幅画是作者将"青绿山水"与"金碧山水"融合创作而成的作品。它描绘了游春的场景，山石、树、江水和游人都融合在一起，江上划船，树木繁茂，游人伫立其间，细节与内容都非常丰富。画面精细严整，笔力坚实，色彩独具特色。

局部分析

作者通过山石、树、江水和游人表现出春天万物复苏、生机勃勃的景象。岸边二人在交谈赏景，岸上树木种类多样，树叶繁茂，背景中荡漾的水纹突显了江水的壮阔之感。

笔法技巧

山石用中锋、较硬朗的线条勾描，无明显的皴笔。树叶多用夹叶法绘制。作者画树木时用了非常细腻的笔法，线条灵活多变。树枝和叶片用双勾线描，松树的表现也别具匠心。

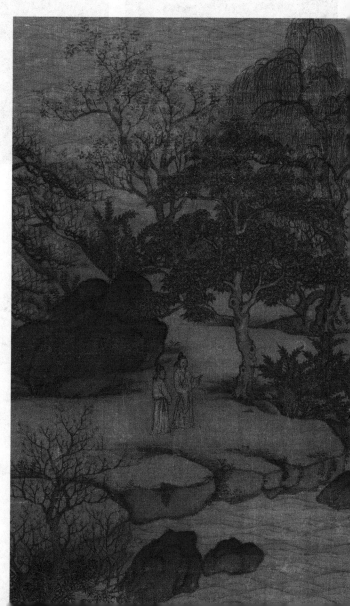

此作品以蓝绿为主色调。树木采用双勾法填色。用三青点染松树，再勾出松针。这样的表现方法是这幅作品的亮点。

画面聚万千景象于一纸之上。作者通过曲折多变的线条表现丘壑的变化，但前后都有空旷的江面衬托，使得画面虽复杂但通透。

临摹局部

在这一部分中包含了树木、人物、江面以及山石。其中树叶形状非常多变，是临摹本画作的要点。画中山石的颜色经过多次提染十分艳丽，颇有金碧青绿山水的特点。画中人物的造型和衣着也十分出彩，值得学习。此处可以见到游人正在岸边欣赏着自然风光，展现出一种闲适的生活意趣。

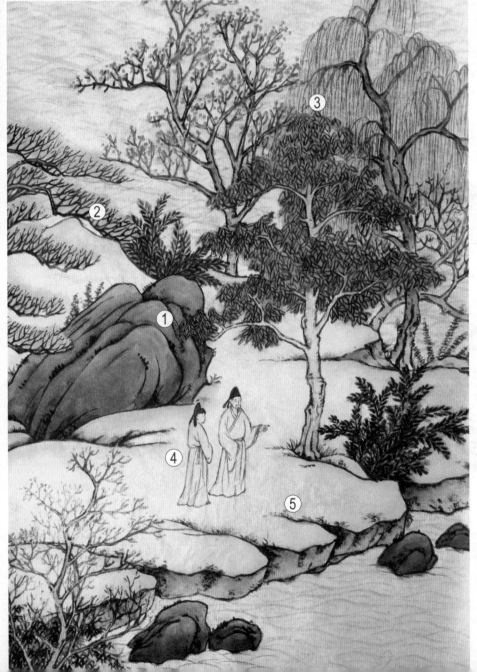

① 山石经过分染、罩染、提染等多个步骤，达到了艳丽的效果。

② 松树的上色方法很有特色，茂密的松枝直接用石绿点染，突显了体积感。

③ 此处几棵树的组合非常出彩，融合了点叶法、夹叶法和直接勾画等多种技法。

④ 该局部中的人物，不论是衣褶还是神态等，较前人在山水画中的表现水平有提高，显现了唐代山水画的较高水平。

⑤ 画面中在阳面加入了泥金，画作虽描绘的是青山绿水，但是泥金的出现让这幅作品有了更强的视觉对比效果。阴面则加入了蓝色，这样的混色搭配使画面整体的风格突出。

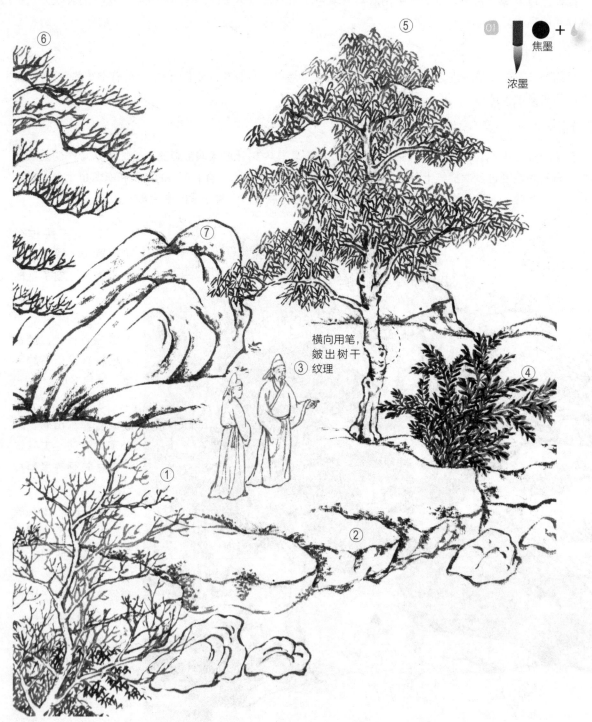

⑥

⑤

⑦

①

②

③

④

01 ● + 焦墨

浓墨

横向用笔，
皴出树干
纹理

01 按照上图中的标号顺序，由近景到远景依次描绘景物，注意各景物间的前后遮挡关系。其中山石用中锋硬线勾描，轮廓流畅简洁，少皴笔。标号①直接勾勒出树枝。标号④先勾出长长的树枝，再用浓墨直接画出"人"形的树叶。标号⑥的松针向上生长，直接勾勒出松针即可。标号⑤与众不同，需运用夹叶法绘制。画中的人物也是点睛之笔，他们身穿交领长衫，腰系软带，头戴幞头，彰显出身份的尊贵。

枝干的用笔

画树枝和树干时要注意转折处的下笔，并根据其特征灵活调整下笔的力度。下笔要果断，不要重复，避免出现抖笔或甩笔的情况。如果树枝多，可以相互叠放呈"女"形的交叉状。

勾画树木

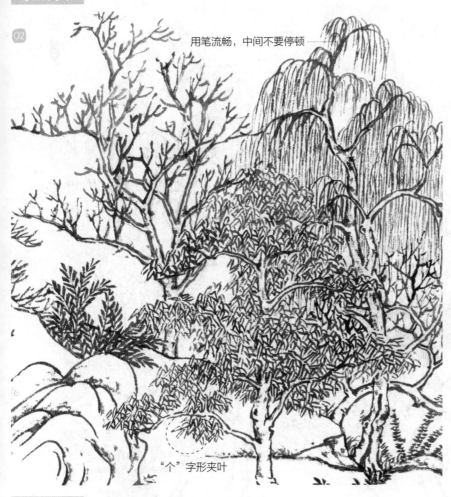

02

用笔流畅，中间不要停顿

"个"字形夹叶

焦墨 +

浓墨

02　绘制后景树。先用双勾法蘸浓墨勾勒出树干，再直接用墨线画出小枝和细长的柳条。绘制柳条时要注意用笔实起虚收，这样柳条更显灵动飘逸。

树的表现方法

此画面中树的种类多样，其中前景的树运用了"个"形夹叶法，即三片叶片为一组，用浓墨，按照向下、向左、向右的顺序勾出叶片，形如"个"字。夹叶法是用笔先勾勒出叶子再填色的画法。

添画水纹

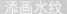

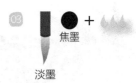

焦墨 +

淡墨

03　调淡墨，勾勒出水纹。

水纹的画法

由于这幅画中景物繁密，因此只需用淡墨在江面勾勒，丰富画面的黑白灰关系。

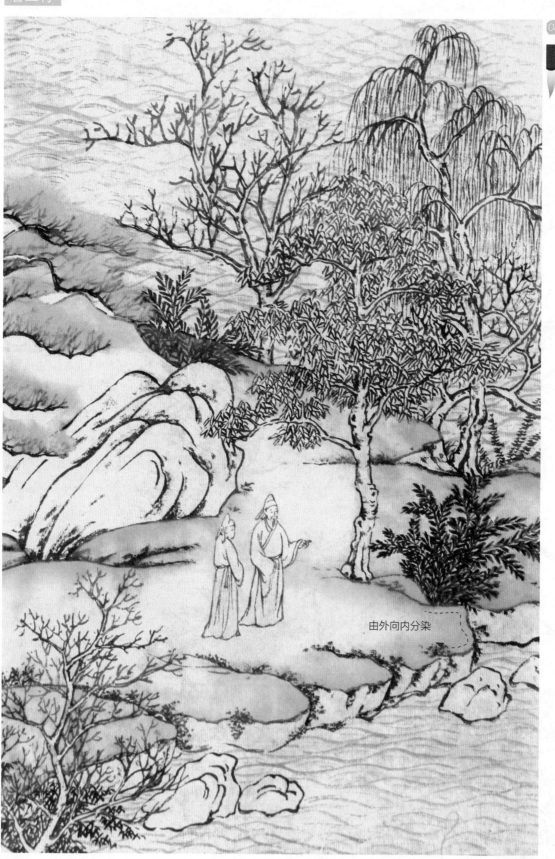

三青

由外向内分染

04 加水调和三青，由四周边缘向内分染河岸，中间的亮面留白。然后染出松针的范围。

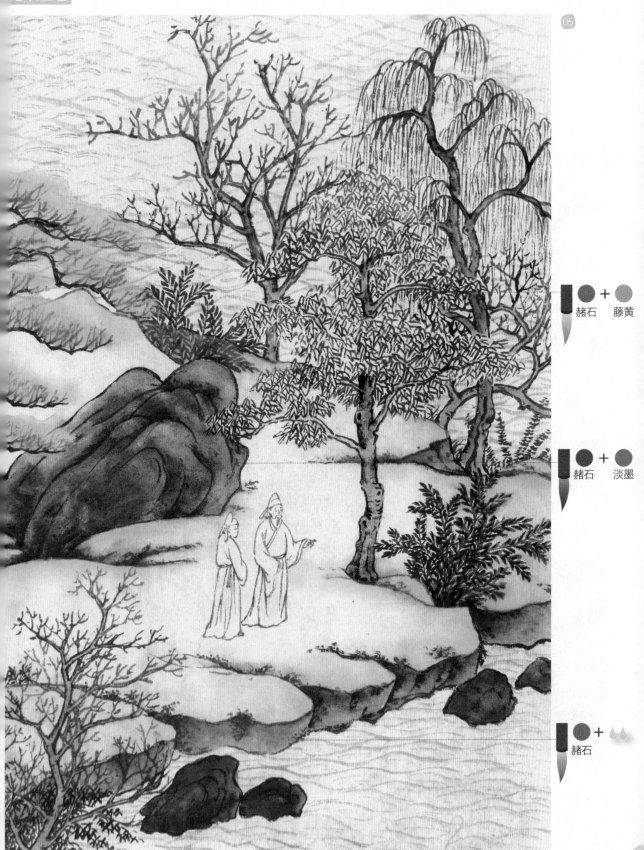

赭石　藤黄

赭石　淡墨

赭石

05 调和赭石和淡墨，罩染山石。加水调和赭石给河岸和远处位于阴面的树干上色。调和赭石和藤黄给在阳面的树干上色。

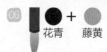

柳条的颜色
透明，突出
轻盈感

06 调和藤黄和花青给树叶上色，前面的树叶颜色深一些，后面的柳条颜色略浅。

绘制石头

石青 ＋ 　石青 ＋ 钛白

07 加水调和石青从上到下分染石头的亮面，待颜料略干后，调和石青和少量钛白提染一遍。

提染山石

提染是在染色接近完成时使用某种颜色，小面积、局部调整，使画面更亮或更深。在这幅画中，通过提染山石的亮面，山石的颜色更加亮丽。

染泥金

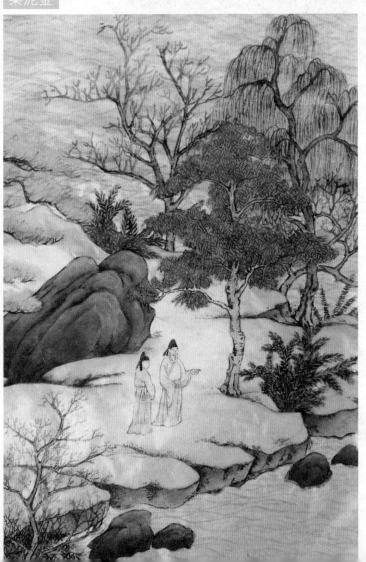

泥金

加水调和泥金给河岸留白处均匀染色，在阳面加入泥金可以突显金碧青绿山水"阳面涂金"的特征。然后换侧锋大面积平染江面。给人物上色。

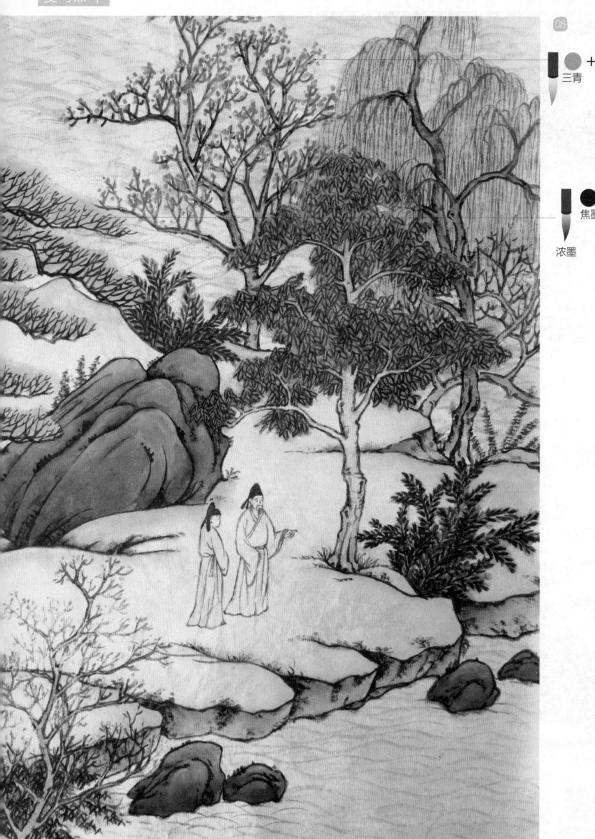

三青 +

焦墨 +

浓墨

08 待泥金颜料干透后，中锋用笔蘸取浓墨，复勾整个画面，包括松针、树枝、山体和人物的轮廓并进行点苔。最后用笔尖蘸取调淡的三青点画出树叶，绘制完成。

6.3 金碧青绿山水作品创作

这幅画是用"金碧青绿山水"和"扇面"组合创作的，整幅画颜色艳丽，并使用了勾色法。让我们一起来学习如何创作这样的作品吧！

用到的颜色

墨色　石绿　三青　赭石　花青　朱磦　泥金　藤黄

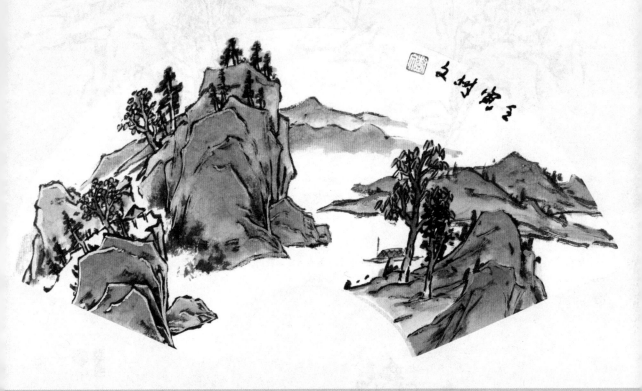

学习目标

在创作金碧青绿山水的同时，将勾色法运用于绘制过程中。

作品内容

作品描绘了一幅山石林立的景象，中间留白的水面将画面分成了三部分：两岸以及后面的远山。画面加入了朱磦进行点缀，有冷有暖，又配以泥金勾边，让画面装饰性更强，更为华丽精致。

使用工具

兼毫笔

勾线笔

内仿古外白卡纸

01

焦墨 +

浓墨

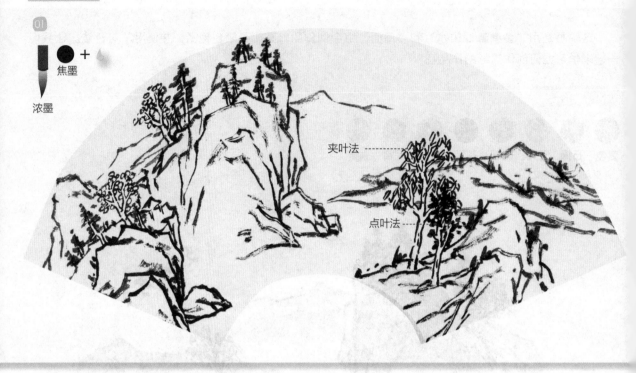

夹叶法 ------

点叶法 ----

01 中锋用笔，蘸取浓墨，从画面左侧依次向右绘制，景物尽量占满整个画幅。左边的山体略高，山石错落有致。山体少皴擦，随后根据近大远小的透视关系画出大小不一的树，这里用到了夹叶法和点叶法。

点叶法

前面介绍了先勾勒叶子形状再填色的夹叶法，这里来说一下点叶法。点叶法指的是直接用墨点画出树叶，即先用笔蘸少量水，再蘸浓墨，用侧锋在纸上点出较为扁平的点，然后在点的间隙继续点画。

赭石分染

02

+ 赭石

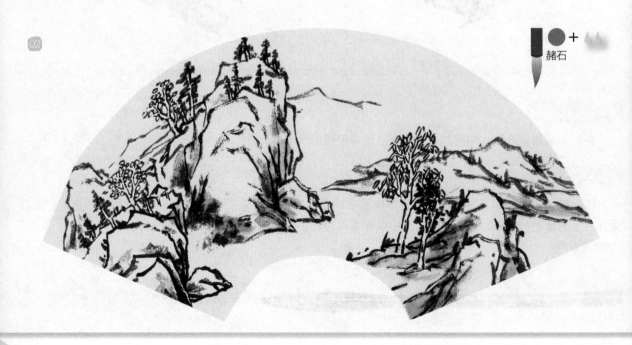

02 调淡赭石，沿山脚向上分染。

03

石绿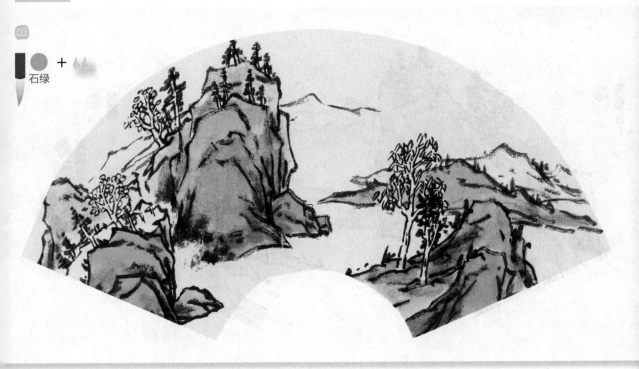

03 加水调和石绿给山石染色，适当透出纸的底色。

着三青

04

三青

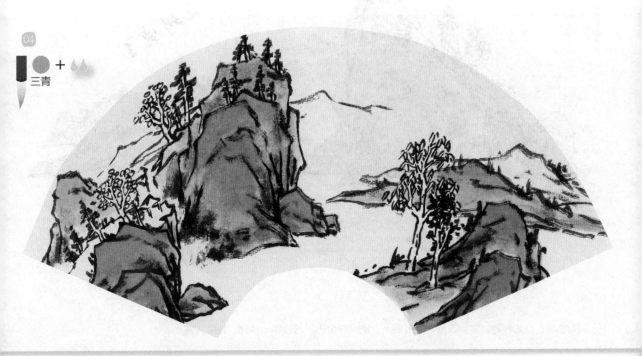

04 加水调和三青，从上至下为山体染色。

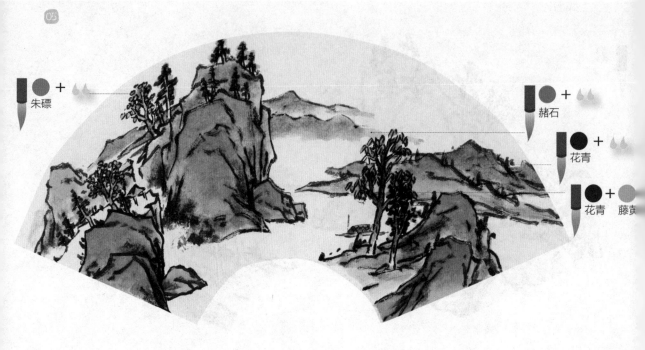

朱磦 +

赭石 +

花青 +

花青　藤黄 +

05 将画面颜色补充完整，要小范围使用朱磦，起到点缀作用即可。

勾金线

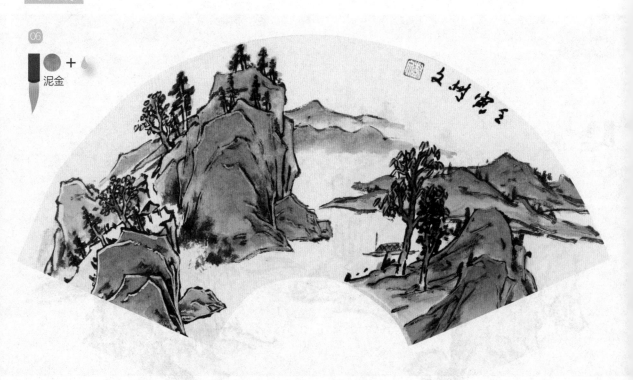

泥金 +

06 用勾色法，换勾线笔，笔尖蘸取调淡的泥金，给山石勾边。然后题字钤印，绘制完成。

勾色法

　　勾色法即以色代墨勾勒山石。例如，青绿山石可以使用泥金勾线表示。勾线的颜色应该与山石的颜色不同或者更加明显，创造出强烈的对比关系，使作品具有更强的装饰效果。

第七章

没骨青绿山水

没骨青绿山水与之前我们介绍的青绿山水不同，这种技法几乎不用墨线勾勒，直接用颜色来表现画面的结构和明暗关系，这要求画家具备扎实的功底。本章从没骨青绿山水的特点和经典作品分析临摹，以及没骨青绿山水作品创作来学习没骨青绿山水。

"没骨"是中国画的技法之一，指不用墨线勾勒，直接以大块面的水墨或彩色描绘物景，用这种方法画出来的山水画，称为没骨山水。而没骨青绿山水则运用了青绿设色，使色彩对比强烈，冷暖相间，具有特殊的装饰美感。下左图是没骨山水，下右图是没骨青绿山水，对比二者的设色就可以看出明显区别。

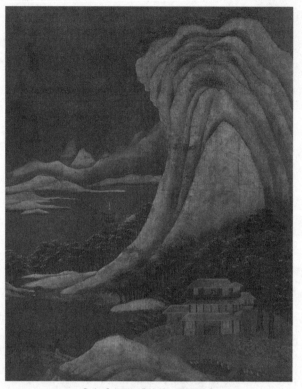 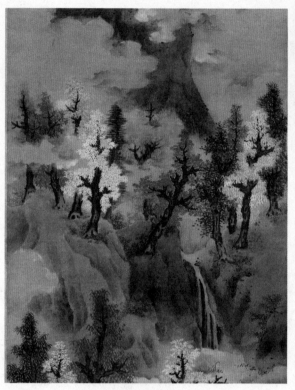

【唐】杨升《蓬莱飞雪图页》　　　　　　　　　　　　【清】蓝瑛《白云红树图》（局部）

● 没骨青绿山水的笔墨特点

少用墨线，反复敷色

没骨常见的绘制方法有两种：一是不加墨线勾勒，直接用墨块或色块来表现对象；二是少用墨线，用淡墨线勾形，再反复敷色，最后隐没骨线。本案例的《白云红树图》就采用了第一种方法，但是在最后进行了点苔调整。

● 没骨青绿山水的设色特点

颜色浓艳，但不厚重

没骨青绿山水画虽看起来赋色鲜明，但画面没有被颜色闷住，反而给人以清透的感觉。而这种清透感得益于"薄施多遍"的传统工笔画绘制方法，用颜色层层晕染，自然渐变，并适当增强画面中颜色的对比与反差。

● 《白云红树图》分析及临摹

　　《白云红树图》，立轴，绢本设色，是蓝瑛于清顺治十五年（1658年）创作的。画面由白云、红树、小桥、流水、青绿山石以及旅人组成，色彩层次分明，点苔生动，是蓝瑛没骨重彩画的巅峰代表作之一。

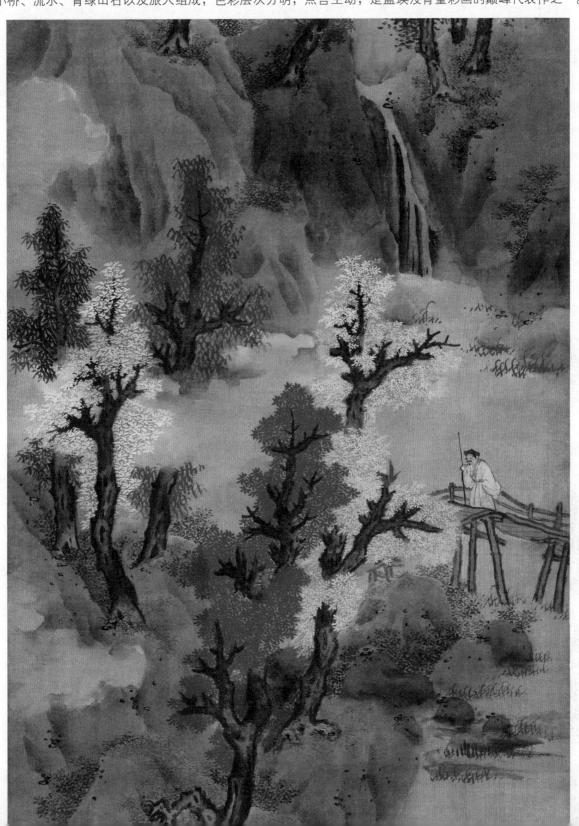

画面中小桥流水安静悠然，白色的云烟与青绿山石相映成趣；三两错落的古树点叶工整，颜色艳丽；右侧木桥上还有一位白衣老者正蹒跚前行。在这个局部图中，每一样绘画元素都可圈可点。

笔法技巧

画中山石不加勾勒，直接用石绿、石青等多种颜料渲染，最后以墨色勾勒点苔，使得画面灵动、富有变化。

设色

画中用青绿敷色山石，山脚用赭石相接。然后用石绿及花青染出石面的凹凸不平与前后的遮挡关系。树的枝干用墨勾皴，树叶用朱砂、钛白点出。

构图

画面整体呈"S"形。景物以"S"的形状从前景向中景和后景延伸，产生纵深的视觉感。本案例截取的是画面的前景。

临摹局部

这一部分是画中十分引人入胜的前景，元素多样，设色明艳且搭配得当。不论是青山还是人物、点苔，都恰到好处。本次临摹的重点是使用没骨法，在不勾勒墨线的前提下，用颜色将画面绘制得层次感分明，艳而不俗。

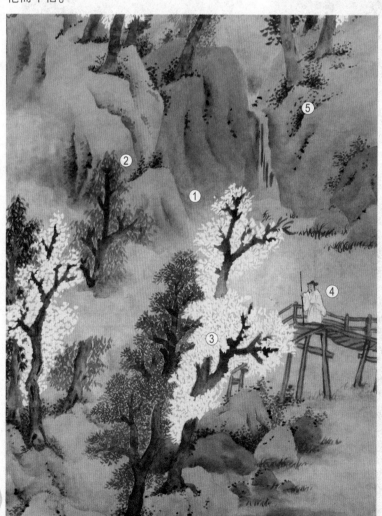

① 山石底下坡岸部分呈现出的赭石，鲜艳醒目，使得画面对比强烈，与山头的石青、石绿又毫无违和感，处理得恰到好处。

② 大红点缀的树叶与山石下方渲染的赭石相呼应，即便是一红一绿的配色也毫不违和。

③ 枝干用墨勾皴，树叶用钛白点画，笔触细腻整齐，大小均匀。

④ 注意该人物在画中的大小比例，以及与木桥的遮挡关系。

⑤ 以墨色勾勒点苔，使得画面灵动、富有变化。

01

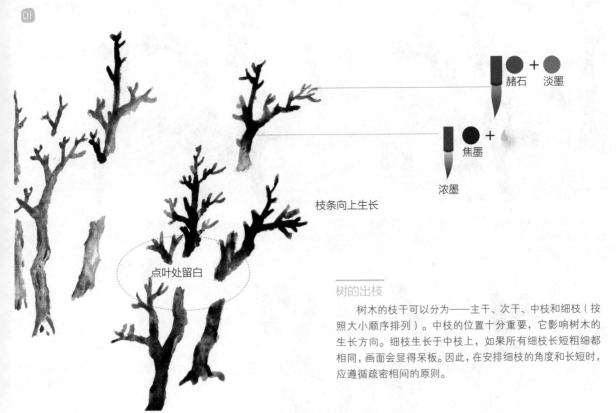

赭石 + 淡墨

焦墨 +

浓墨

枝条向上生长

点叶处留白

树的出枝

树木的枝干可以分为——主干、次干、中枝和细枝（按照大小顺序排列）。中枝的位置十分重要，它影响树木的生长方向。细枝生长于中枝上，如果所有细枝长短粗细都相同，画面会显得呆板。因此，在安排细枝的角度和长短时，应遵循疏密相间的原则。

01 调和赭石和淡墨画出左右两组树木的枝干，可以用较干的笔绘制，让树干的轮廓更加清晰。换浓墨点染在需要加深的暗面和树根处。

02

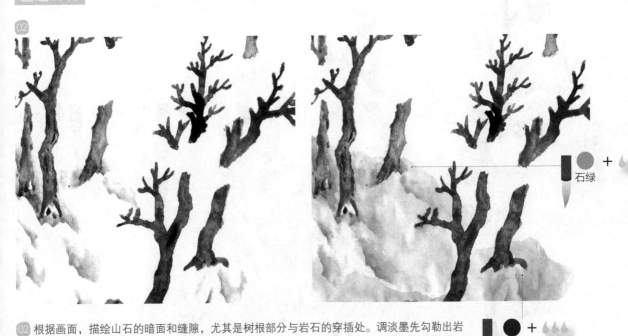

石绿 +

焦墨 +

淡墨

02 根据画面，描绘山石的暗面和缝隙，尤其是树根部分与岩石的穿插处。调淡墨先勾勒出岩石的结构，然后用清水笔分染出暗面。加水调和石绿画出岩石的范围和形状，亮面适当留白。

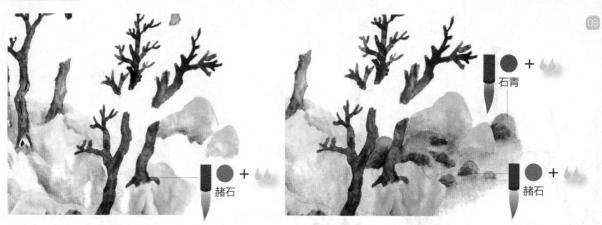

石青 +

赭石 +

赭石 +

03 调淡赭石，从山石底部向上分染，增强体积感。换调淡的石青染出大小不一的山石，随后调淡赭石点画山石暗面并横向染出山石的投影。

绘制山体

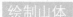

焦墨 +

浓墨

04 按照步骤二的方法，使用墨、水分染，明确山石的棱角和暗面，注意山石的亮面留白，便于后续上色。这样山石上色后就会具有鲜明的层次感和丰富的质感。

05 按照步骤三的方法给山体染色。注意山体的轮廓要清晰流畅，控制好墨水的比例。

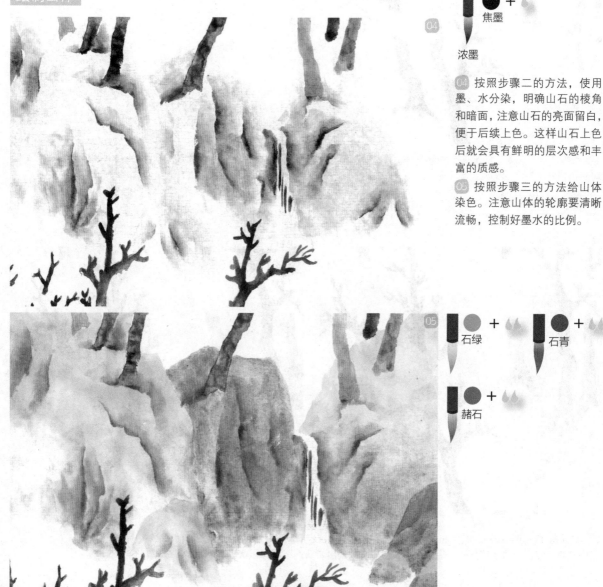

石绿 + 　石青 +

赭石 +

焦墨

浓墨

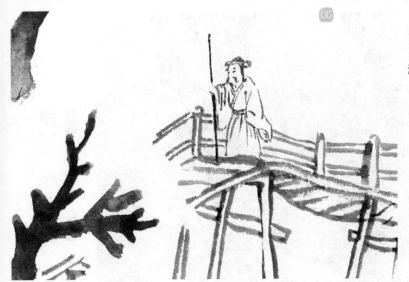

06 中锋用笔，蘸取浓墨勾勒出画面右侧拿着拐杖的老者，以及老者脚下的木桥。

整体铺色

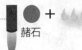

赭石

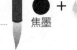

焦墨

淡墨

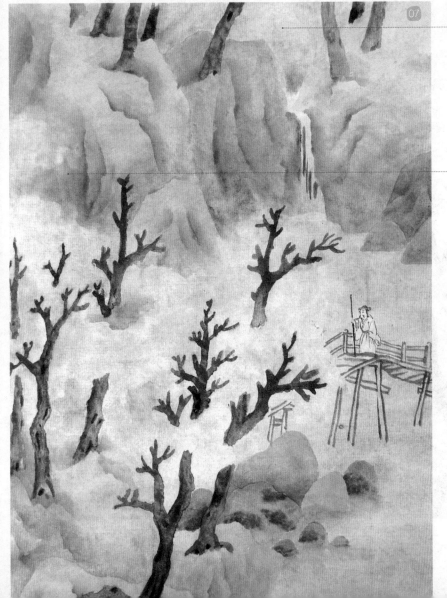

07 调淡墨分染暗面，如山体的投影和树坑的位置。然后加水调和赭石平染整个画面。注意铺色要均匀，避开画好的山石。

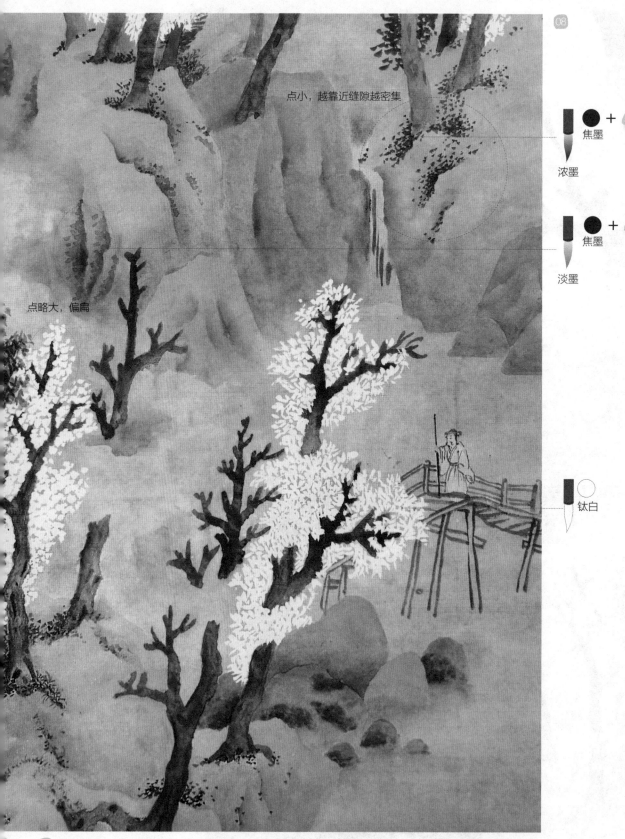

点小，越靠近缝隙越密集

焦墨
浓墨

焦墨
淡墨

点略大，偏扁

钛白

用浓墨点出较为扁平的点，画出树叶，随后换淡墨继续点画在树叶间的空隙处，丰富树叶的层次感。笔尖分别蘸取浓墨和淡墨给山体点苔，注意点要细小密集，与树叶区分开。换一只干净的笔，用笔尖直接蘸取钛白点画出树叶，叶片的间隙要小且均匀。

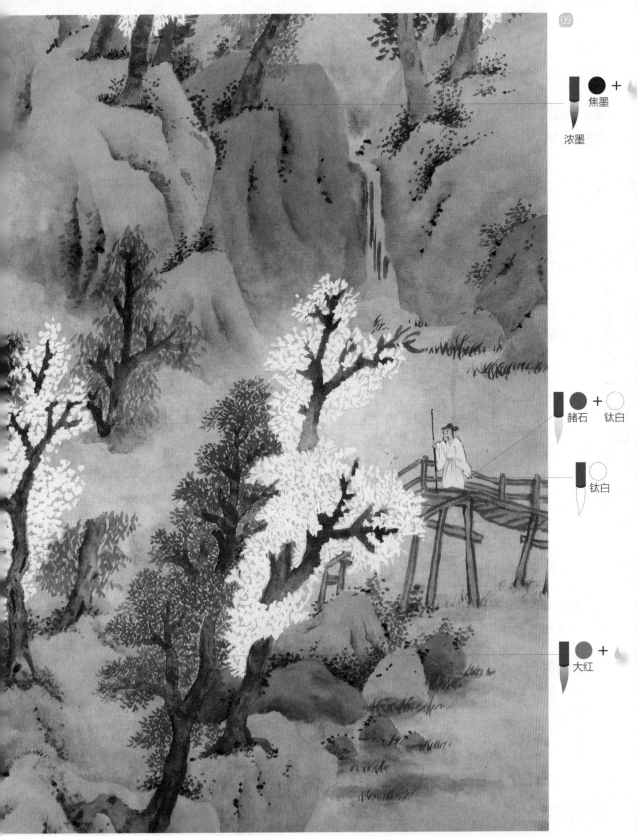

09

焦墨

浓墨

赭石 + 钛白

钛白

大红 +

09 按照步骤八的方法点画出红色的树叶，注意通过颜色的虚实来区分前后空间关系，随即用上挑笔尖的方法勾勒出地上长短不一的草。给人物上色，然后用浓墨在山脊和树坑处点苔，绘制完成。

7.3 没骨青绿山水作品创作

看似复杂的没骨青绿山水，只要把形态和明暗关系刻画准确，再加上巧妙的色彩搭配和墨的提点，就可以成功完成一幅没骨青绿山水画。让我们一起尝试创作这一风格独特的作品吧！

用到的颜色

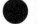 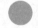 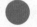

墨色　石绿　赭石　石青　藤黄　花青　朱磦

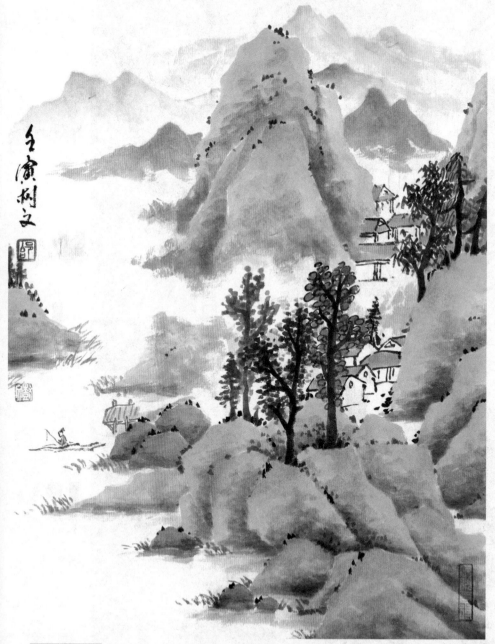

学习目标

巩固没骨山水技法，运用青绿色调描绘山体体积感。

作品内容

画中山体呈现出青绿色调，直接使用石绿、赭石、石青表现出山体的错落、虚实和立体感。画中的云随意地飘浮在空中，增加了画面的灵动感。浓墨的点苔又让画面"踏实"了下来，墨与色结合得恰到好处。

使用工具

兼毫笔　　　　　　生宣

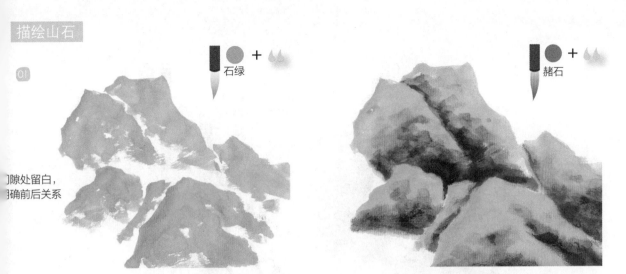

石绿 +

赭石 +

01

门隙处留白,
确前后关系

01 确定画面的构图和山石的位置,从近景画起,加水调和石绿绘制山石的轮廓,然后换调淡的赭石分染山石底部和间隙处。

添画树木

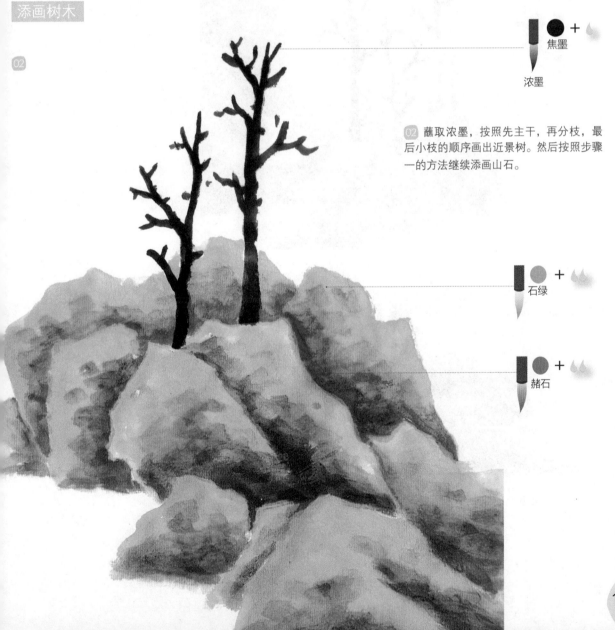

焦墨 +

浓墨

02

02 蘸取浓墨,按照先主干,再分枝,最后小枝的顺序画出近景树。然后按照步骤一的方法继续添画山石。

石绿 +

赭石 +

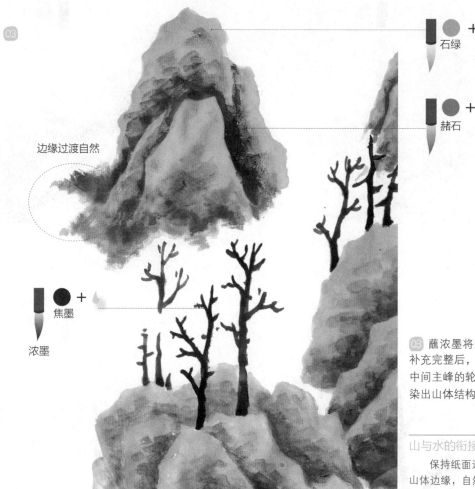

石绿

赭石

边缘过渡自然

焦墨

浓墨

03 蘸浓墨将画面右侧的山石、树木补充完整后，加水调和石绿染出画面中间主峰的轮廓，再换调淡的赭石分染出山体结构。

山与水的衔接

保持纸面适当湿润，使用赭石渲染山体边缘，自然过渡到留白的水面，避免边缘轮廓生硬。

04

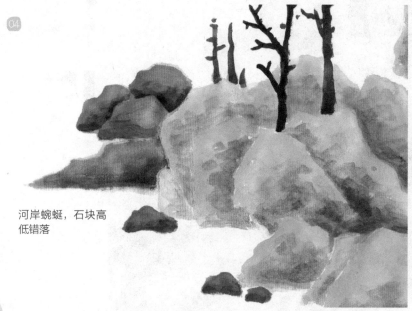

石青 + 赭石

04 加水调和石青画出石块形状，然后加水调和赭石分染石头的暗面。散落的岩石要有大小变化，并表现出遮挡关系，丰富画面层次感。

河岸蜿蜒，石块高低错落

05

花青 +

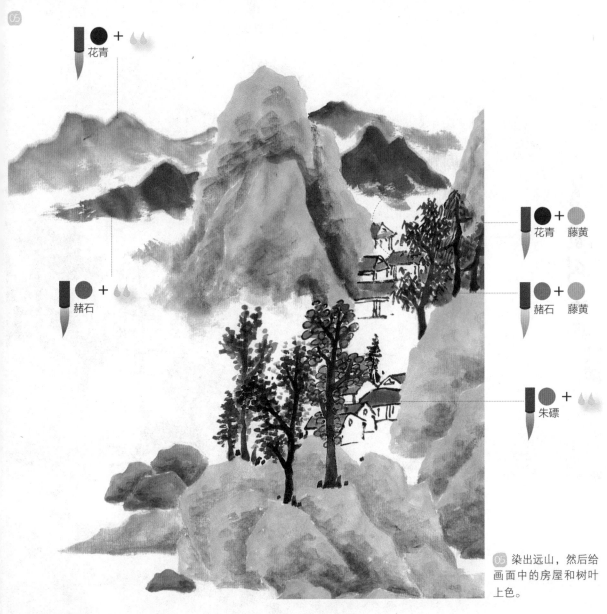

花青 + 藤黄

赭石 +

赭石 + 藤黄

朱磦 +

05 染出远山，然后给画面中的房屋和树叶上色。

添画细节

06

06 绘制一条渔船和一座小木桥来增添画面情趣。

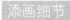

赭石 +

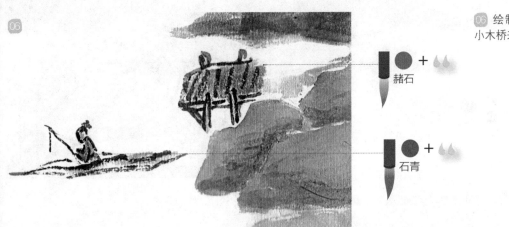

石青 +

07

焦墨

浓墨

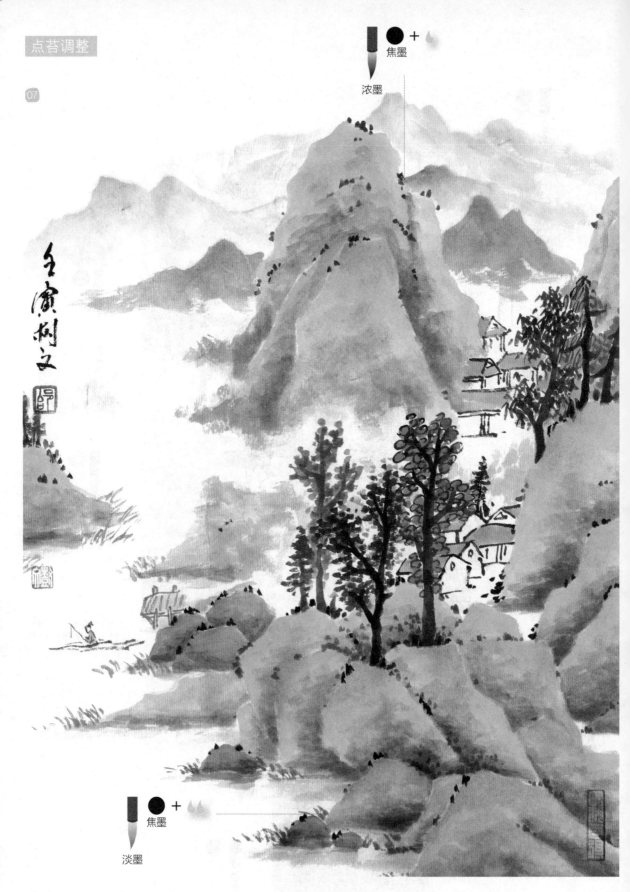

焦墨

淡墨

07 用浓墨给画面点苔，再用淡墨勾画出近景和中景处岸边的小草。然后题字钤印，绘制完成。

第八章

泼彩青绿山水

泼彩青绿山水通过大胆的色彩搭配和构图,表现出山水的生动和灵动,展现了山水的意趣。画家在画面上运用鲜艳的颜色和不同的涂抹手法,使得山水画充满了活力和情感。接下来让我们一起感受泼彩青绿山水的独特魅力吧!

8.1 泼彩青绿山水的特点

泼彩青绿山水融合了大青绿山水与传统的泼墨法，在泼墨的基础上泼以石青、石绿等色彩，把大青绿山水设色法变化为泼彩法，是继承与创新相结合的画法。

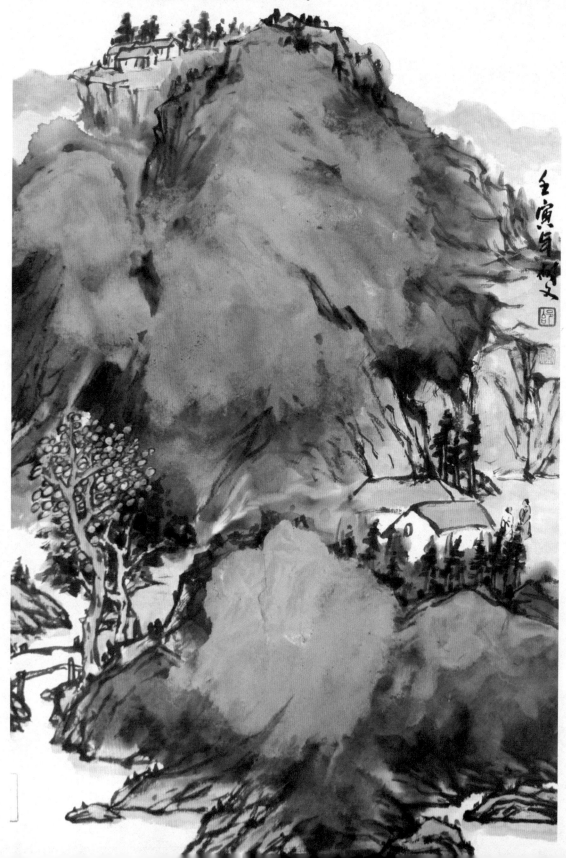

● 泼彩青绿山水的风格特点

不重形式，写意性强

泼彩青绿山水通常先以水墨大胆泼出，再进行一些简单的勾皴。画面以大面积的泼彩色块为主，当然也不乏树木、房屋等细节。其重在颜色的形态与渲染，较为随机。泼彩的融入将青绿山水变得更加新颖、现代、洒脱。此外，泼彩的偶然效果有时是预想不到的，非常适合用于创作。

构图大气，画面饱满

泼彩青绿山水的画面饱满，但不烦琐，兼有豪迈与细腻。此技法看似泼辣但不失文气，色彩与墨彩相得益彰。

● 泼彩青绿山水的设色特点

墨色渗透，别具一格

泼彩青绿山水先以水墨大胆地泼出，在此基础之上再泼以石青、石绿。这样的泼彩法运用了水与墨、水与色、墨与色之间的自然渗透，最后使厚重的石青、石绿在墨底的衬托下显得非常明亮。在绘制的过程中也会用到积色法和罩染法，让干透的重彩的部分融进墨色中，别具一格。

● 常用颜色

泼彩青绿山水与大青绿山水用到的颜色相似，大面积用石青、石绿等渲染，点缀少许赭石。二者显著的区别就是泼彩青绿山水大面积用到了重墨，作为泼彩的重要基石。

墨色　　　赭石　　　石绿　　　石青

泼彩青绿山水色层分析

泼彩青绿山水的色彩看似随性写意，其实也有明确的色层结构。其色层可以划分为泼墨层、泼彩层和罩染提点层。

泼墨层

根据构图进行泼墨，墨色厚重湿润。一边泼倒，一边用大羊毫笔顺势将生宣上的墨汁引开。

泼彩层

泼彩层是画面的主色层。墨色颜料略干后，将调好的石青、石绿等颜色依次泼倒在之前泼过墨的地方。

罩染提点层

可以使用罩染法让颜色融合得更好。用墨线画出远近的树木、点景并勾皴出近景的山石。

 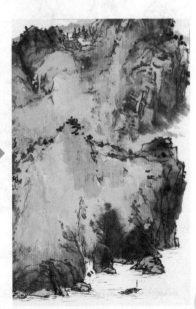

初看泼彩青绿山水画一定会被大面积亮丽的色块吸引，墨与色的结合增强了画面的视觉冲击力和神秘感。下面让我们一起来学习如何绘制这样一幅大气又不失细节的作品吧！

● 《碧山秋色》

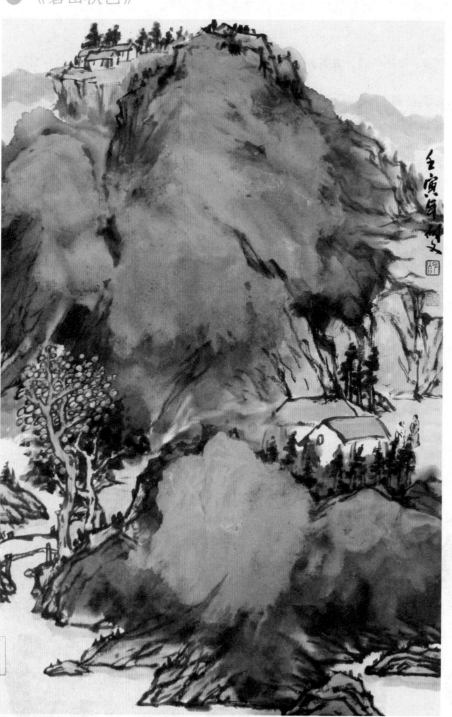

用到的颜色

墨色　石绿　赭石　石青

藤黄　花青　三青

学习目标

　　学习绘制泼彩青绿山水画的具体步骤。

作品内容

　　这幅作品的山峦似蓝又似绿，画面像被泼了颜色。仔细一看画面又不失细节，山顶和腰间的房屋与山体相映成趣，画面中雅趣与写意并存。

使用工具

 羊毫笔

 生宣

兼毫笔

焦墨 +

淡墨

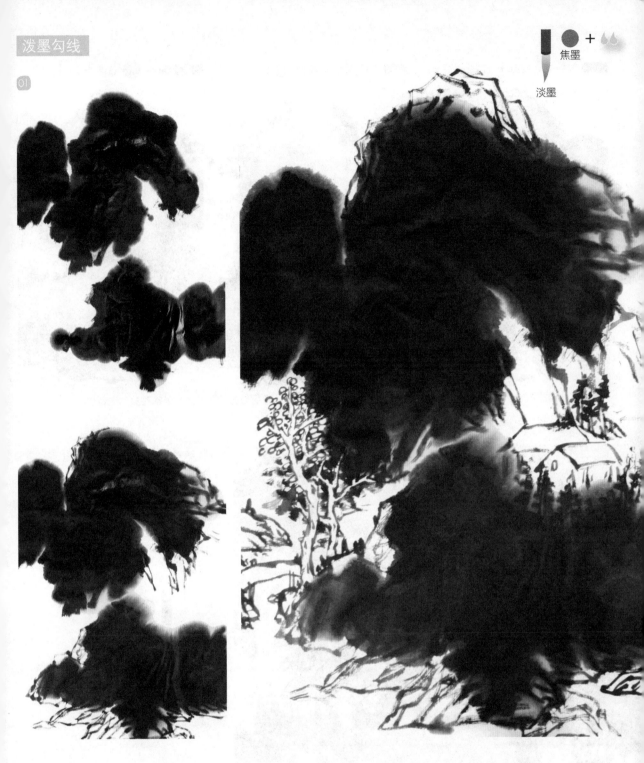

01 将调好的淡墨和浓墨先后泼倒在生宣上，一边泼倒，一边用羊毫笔顺势将生宣上的墨汁引开。蘸浓墨，勾出山石的轮廓并皴出明暗关系，画出树木并点景。

泼墨泼彩

　　"泼墨泼彩"是一种自由随性的山水画技法。泼墨时，墨色变化呈倾泼之势，画面的色彩被墨衬托得更加明艳。泼彩前，调出所需颜色，泼在墨上，通过墨与色的自然流淌、覆盖，形成整体结构，再利用色彩的渗化行迹和纹理，用笔整理成完整的作品。

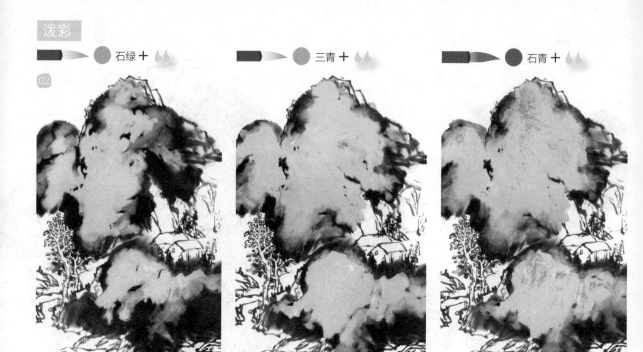

石绿 ＋　　　　　　　三青 ＋　　　　　　　石青 ＋

02 墨色颜料略干后，将调好的石绿、三青和石青分别泼倒在之前泼过墨的地方，同时用羊毫笔对颜色进行引导。

初步调整

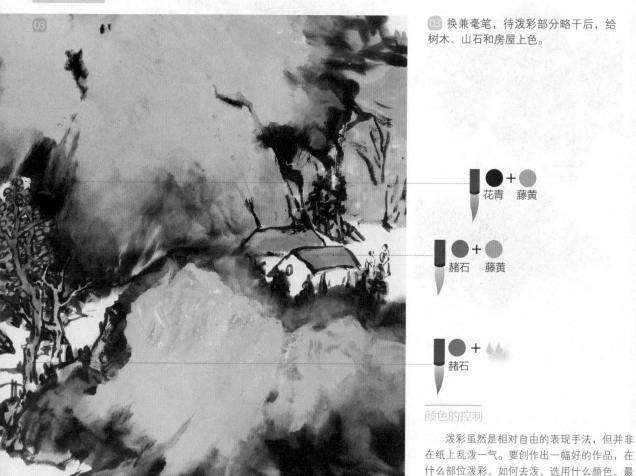

03 换兼毫笔，待泼彩部分略干后，给树木、山石和房屋上色。

花青　藤黄

赭石　藤黄

赭石

颜色的控制

泼彩虽然是相对自由的表现手法，但并非在纸上乱泼一气。要创作出一幅好的作品，在什么部位泼彩、如何去泼、选用什么颜色、最终达到什么样的效果，都要做到心中有数。将颜料泼到生宣上，必须对其加以控制和引导。

04 染出远山的轮廓来为画面营造氛围感，进而精细地描绘出山顶风光，为画面添加一些细节。然后题字钤印，绘制完成。

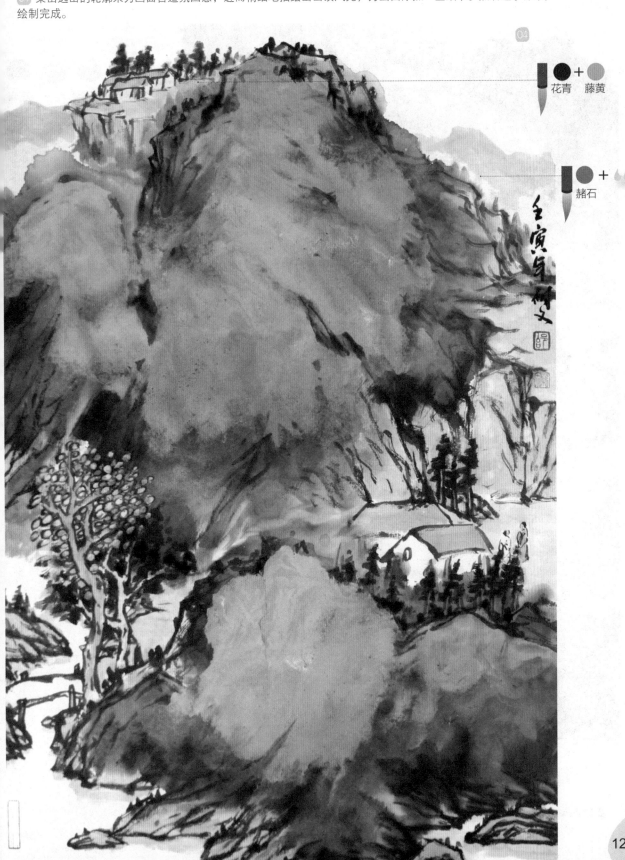

04

花青 ＋ 藤黄

赭石 ＋

● 《险山一舟》

前面我们通过使用羊毫笔引导颜色完成了一幅碧山秋色画。下面，我们将让颜色自由流淌和相互渗透，看看画面呈现的效果。

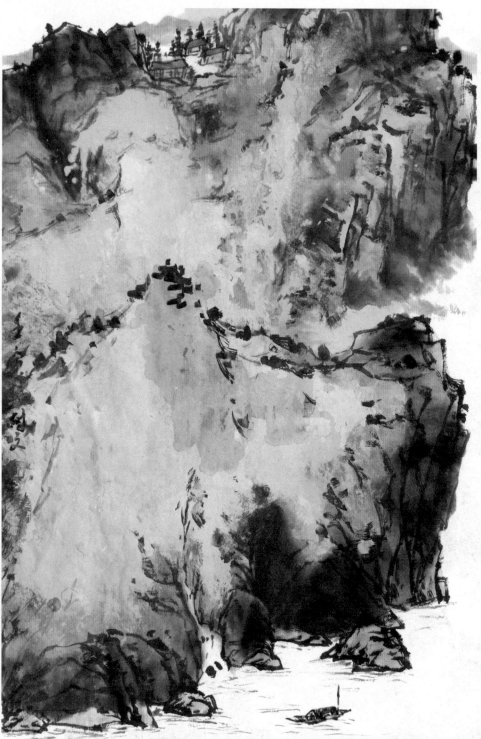

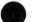

学习目标

尝试使用更多的颜色来体验泼彩法，改变纸张角度让颜色自然流动，以获得更丰富的效果。

作品内容

画面中，山高耸入云，峭壁极险，令人心生敬畏，整体画面颜色梦幻绚丽。一叶舟被大山的强劲气势衬托得十分渺小。作者用细致的笔触皴擦了山石，增加了画面的层次感，丰富了作品的内容，画面写意又不失细节。

使用工具

羊毫笔

兼毫笔

生宣

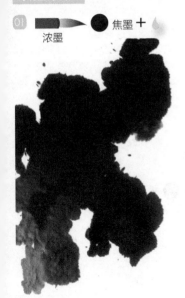

01 浓墨 焦墨 ＋

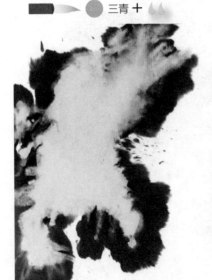

三青 ＋

 石青 ＋

01 使用羊毫笔，泼浓墨在生宣上的同时利用笔尖将墨汁在纸面延展。将调好的三青和石青先后倒在墨色上，既可以用羊毫笔引导颜色，也可以提起纸的一角让颜色自然流淌。

颜色的渗透与流淌

在泼彩时，不受颜色顺序的限制，随意搭配即可。彩墨渗透流动，浓破淡、淡破浓均可。需要注意的是，在丰富墨彩变化和山的造型的同时要兼顾彩墨的边缘，造型才能立得住。需要特殊效果时也可以提起纸的一角，或者倾斜纸面让颜色自然流淌。

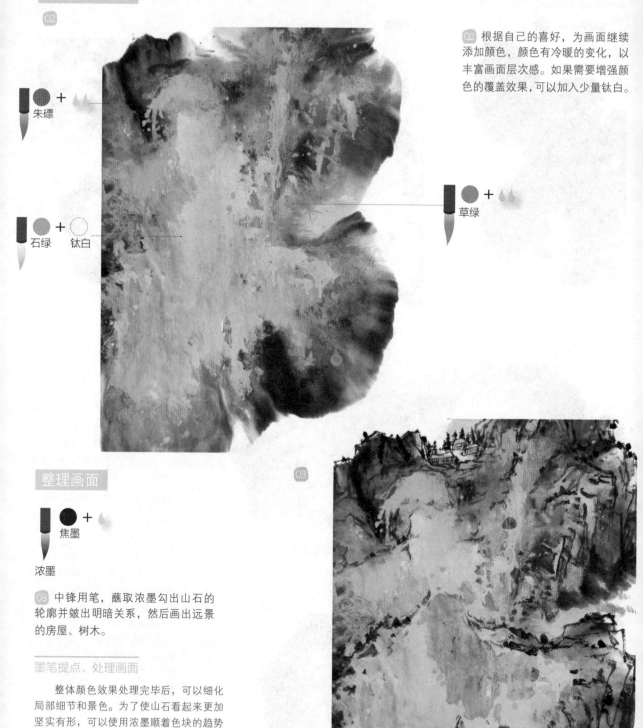

丰富泼彩颜色

02

朱磦 +

石绿 + **钛白**

草绿 +

02 根据自己的喜好，为画面继续添加颜色，颜色有冷暖的变化，以丰富画面层次感。如果需要增强颜色的覆盖效果，可以加入少量钛白。

整理画面

焦墨 +

浓墨

03 中锋用笔，蘸取浓墨勾出山石的轮廓并皴出明暗关系，然后画出远景的房屋、树木。

墨笔提点、处理画面

整体颜色效果处理完毕后，可以细化局部细节和景色。为了使山石看起来更加坚实有形，可以使用浓墨顺着色块的趋势勾勒出山石的轮廓，并进行皴擦，这样将使画面更加清晰明朗。注意等待底色完全干透后再进行勾线。

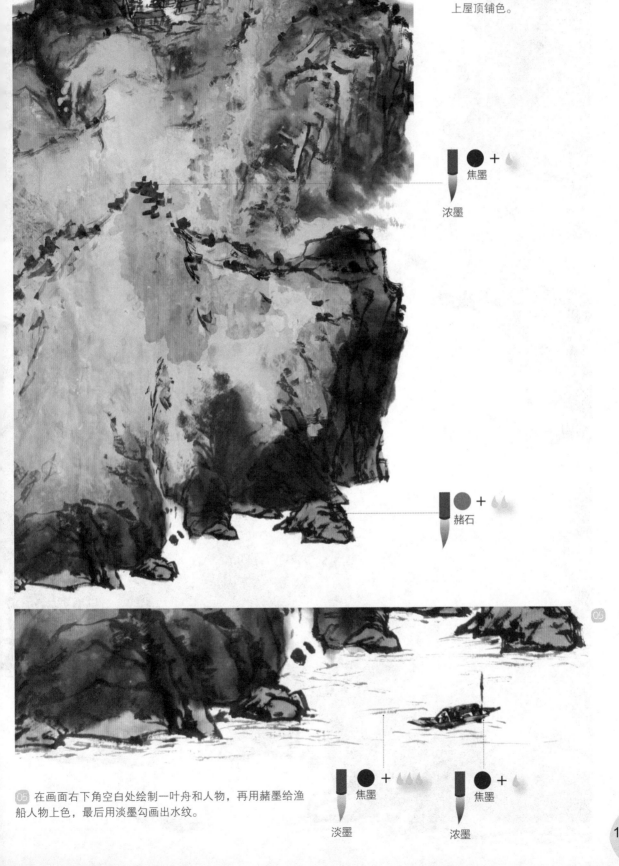

04 用浓墨顺着山体的轮廓点苔，然后调淡赭石给留白的山脚和山上屋顶铺色。

焦墨

浓墨

赭石

05 在画面右下角空白处绘制一叶舟和人物，再用赭墨给渔船人物上色，最后用淡墨勾画出水纹。

焦墨

淡墨

焦墨

浓墨

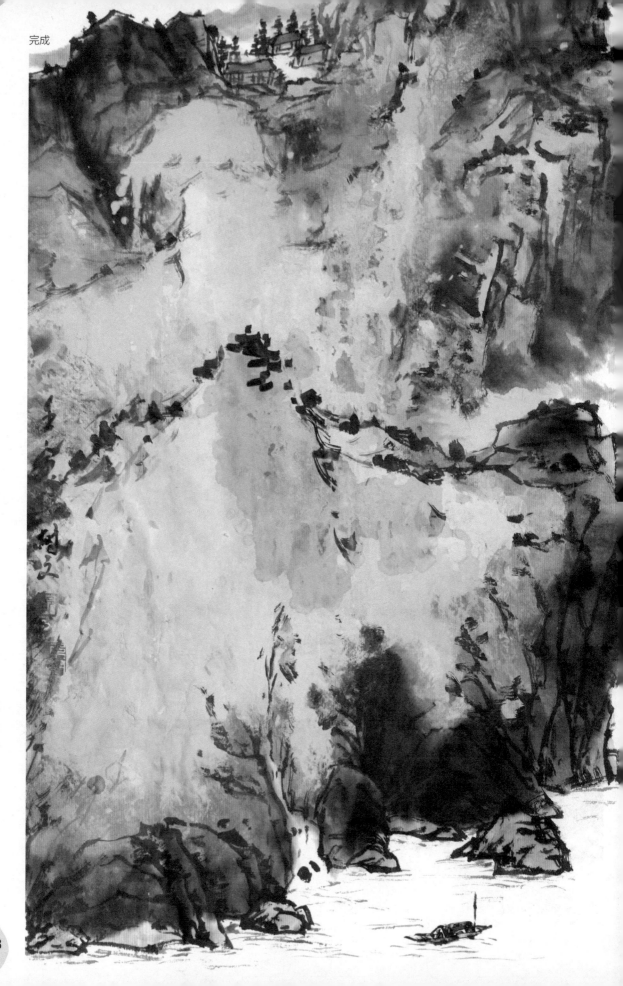